21世纪全国高职高专艺术设计系列技能型规划教材

设计色彩

主　编　王涛鹏
副主编　田卫中　何先球
　　　　李　菁　王晓昕
参　编　易　琳　张媛媛
主　审　梁　露

内 容 简 介

本书紧密围绕广告设计、人物形象设计专业需要，从艺术设计角度讲解色彩的基础知识以及应用方法，从理论知识、训练方法、实际案例应用3个方面进行内容体系的设计。每个章节的内容讲解之前均设有精品赏析，目的是让读者通过欣赏作品，对章节内容有初步的了解和认识，并培养一定的审美能力，使学习更有针对性。本书的写作手法新颖独特，整体内容设计实际、合理，又具备科学性。

本书可作为高职高专艺术设计专业的教材，也可作为从事艺术设计人员和设计色彩爱好者学习训练的参考用书。

图书在版编目(CIP)数据

设计色彩/王涛鹏主编. —北京：北京大学出版社，2011.2
(21世纪全国高职高专艺术设计系列技能型规划教材)
ISBN 978-7-301-18478-3

Ⅰ. ①设… Ⅱ. ①王… Ⅲ. ①色彩学—高等学校：技术学校—教材 Ⅳ. ①J063

中国版本图书馆CIP数据核字(2011)第011799号

书　　　名：	设计色彩
著作责任者：	王涛鹏 主编
责 任 编 辑：	翟　源
标 准 书 号：	ISBN 978-7-301-18478-3/J · 0365
出 　版 　者：	北京大学出版社
地　　　址：	北京市海淀区成府路205号　100871
网　　　址：	http://www.pup.cn　http://www.pup6.com
电　　　话：	邮购部 62752015　发行部 62750672　编辑部 62750667　出版部 62754962
电 子 邮 箱：	pup_6@163.com
印 　刷 　者：	北京大学印刷厂
发 　行 　者：	北京大学出版社
经 　销 　者：	新华书店
	787mm×1092mm　16开本　10.75印张　246千字
	2011年2月第1版　2013年7月第2次印刷
定　　　价：	43.00元

未经许可，不得以任何方式复制或抄袭本书之部分或全部内容。
版权所有　侵权必究　　举报电话：010-62752024
　　　　　　　　　　　　电子邮箱：fd@pup.pku.edu.cn

前　　言

随着艺术与人们实际生活接触程度的加大，人们对艺术作品的要求越来越高，优秀的艺术设计作品是多方面知识的综合，如对造型的认识、对生活的理解、对人文的感悟等，而设计色彩又是其中最重要的基础知识之一，是艺术设计作品的重要组成部分。

目前，我国正在大力加强高职高专教育，其教学质量的好坏会直接影响中国未来职业教育层面的水平，甚至会影响基础设计产业的发展，因此，加强基础色彩知识的学习，提高基础色彩应用能力，是美术教育工作者一项艰巨的任务。

本书从广告艺术设计和人物形象设计专业的特点出发，在重视和加强色彩基础教育的同时改进训练方法，突出课程教学的直观性和可操作性，以改变目前学生色彩基础知识差的局面，主要体现在如下方面。

(1) 加强学生对基础知识与专业之间关系的认识，真正意识到基础知识的重要性。

(2) 在课程案例内容设置中导入和分析紧密围绕专业的真实案例，使基础色彩知识与专业知识紧密联系。

(3) 用设计色彩的原理和方法分析设计作品，尤其是分析色彩美学、色彩应用、色彩获取的方法和手段。

(4) 在紧密联系专业真实案例的基础上，构建相对完整的教学体系和结构。

本书的每一章中都有与专业相联系的训练课题设计，在最后的实践教学案例中也设计了大量的课题训练内容，其目的有两个：一是为了使教学目标更加明确，使学生明确所研习课题的目的和意义；二是在巩固以往知识的基础上，进一步提高学生的学习效果，并有助于教师对学生进行量化的评价。

本书共六章，针对艺术院校广告设计和人物形象设计专业应用型人才的培养目标，系统介绍：色彩的基本原理、色彩的体系、色彩的工具和材料、设计色彩在写生中的应用、设计色彩在广告设计领域的应用、设计色彩在人物形象设计领域的应用。本书注重体现时代精神、挖掘深蕴的人文内涵、加强读者的应用能力和技能训练，力求教学内容和教材结构的创新。

本书由王涛鹏主编并统稿，田卫中、何先球、李菁、王晓昕为副主编，易琳、张媛媛参编，由具有极高造诣与丰富教学和实践经验的梁露教授主审。同时，在本书的编写过程中得到了孟强、岳伟的大力支持，也得到了北京市属高等学校人才强教深化计划"中青年骨干人才培养计划"的支持，在此表示深深的感谢！

本书编写分工如下：田卫中（第一章），何先球（第二章），王晓昕（第三章），李菁（第四章），易琳（第五章第一节和第二节），张媛媛（第五章第三节），王涛鹏（第六章）。

在本书的编写过程中，我们参考了大量有关设计色彩、色彩构成方面的最新书刊、资料和网站，收录了大量具有典型意义的设计案例和作品，在此对作品的提供者致以衷心的感谢。书中难免存在疏漏和不足，在此恳请专家和广大读者给予批评、指正。

编者
2011年1月

目 录

第一章　色彩的基本原理 1

　第一节　色彩产生的物理学原理 2

　　一、精品赏析 2

　　二、色彩的产生——光与色 3

　　三、单色光与复色光 4

　　四、光源与光的传播 4

　　五、物体的固有色 7

　　六、光的传播 7

　第二节　色彩的分类 8

　　一、精品赏析 8

　　二、原色 11

　　三、间色 14

　　四、复色 14

　　五、近似色 15

　　六、互补色 15

　　七、分离补色 16

　　八、组色 17

　　九、暖色 18

　　十、冷色 18

　　十一、有彩色与无彩色 19

　第三节　设计色彩 21

　　一、精品赏析 21

　　二、包装设计色彩 22

　　三、环境艺术设计色彩 25

　　四、服装设计中的色彩 25

　本章小结 29

　思考与练习 30

　课后训练 30

第二章　色彩的体系 31

　第一节　色彩的属性 32

　　一、精品赏析 32

　　二、色相 34

　　三、明度 34

　　四、纯度 35

　　五、明度在平面设计中的应用 36

　　六、色相在系列包装设计中
　　　　的应用 37

　第二节　色彩混合 38

　　一、精品赏析 38

　　二、加法（色）混合 40

　　三、减法（色）混合 41

　　四、中性混合 42

　第三节　色彩的对比 43

　　一、精品赏析 43

　　二、色相对比 44

　　三、明度对比 46

　　四、纯度对比 48

　　五、色彩的易见度在生活中
　　　　的应用 49

　第四节　色相关系的调和 50

　　一、精品赏析 50

　　二、无彩色的调和 51

　　三、无彩色与有彩色调和 .. 52

　　四、同色相的调和 52

　　五、类似色的调和 53

　　六、对比色的调和 54

七、互补色的调和 55
　　八、色彩调和的应用 55
本章小结 57
思考与练习 57
课后训练 57

第三章　色彩的工具和材料 59

第一节　水粉 60
　　一、精品赏析 60
　　二、水粉的概念 61
　　三、水粉的性能 61
　　四、常见水粉颜料颜色的种类 61
　　五、常用画具 62
　　六、作品赏析 63

第二节　水彩 64
　　一、精品赏析 64
　　二、水彩的概念 65
　　三、水彩的性能 65
　　四、常见水彩颜料颜色的种类 65
　　五、常用画具 65
　　六、作品赏析 67

第三节　油彩 68
　　一、精品赏析 68
　　二、油彩的概念 69
　　三、油彩的性能 69
　　四、常见油彩颜料的颜色种类
　　　　及特性 69
　　五、常用画具 71
　　六、作品赏析 74

第四节　丙烯 74
　　一、精品赏析 74
　　二、丙烯的概念 76
　　三、丙烯的性能 76
　　四、常见丙烯颜料颜色的种类 77

　　五、常用画具 77
　　六、作品赏析 77

第五节　彩色铅笔 78
　　一、精品赏析 78
　　二、彩色铅笔的概念 78
　　三、彩色铅笔的性能 79
　　四、常见彩色铅笔的种类 80
　　五、常用画具 80
　　六、作品赏析 80

第六节　马克笔 81
　　一、精品赏析 81
　　二、马克笔的概念 82
　　三、马克笔的性能 82
　　四、常见马克笔的种类 82
　　五、常用画具 83
　　六、作品赏析 84

本章小结 84
思考与练习 84
课后训练 84

第四章　设计色彩在写生中的应用 85

第一节　室内写生案例应用 86
　　一、精品赏析 86
　　二、项目综述 87
　　三、项目要求 87
　　四、操作步骤 87
　　五、项目小结 89
　　六、课后训练 89

第二节　户外写生案例应用 91
　　一、精品赏析 91
　　二、项目综述 93
　　三、项目要求 94
　　四、操作步骤 95
　　五、项目小结 97

六、课后训练 ……………………… 97

第五章　设计色彩在广告设计领域
　　　　的应用 …………………… 99
　第一节　广告招贴设计案例应用 …… 100
　　一、精品赏析 ……………………… 100
　　二、项目综述 ……………………… 107
　　三、项目要求 ……………………… 108
　　四、操作步骤 ……………………… 108
　　五、项目小结 ……………………… 110
　　六、课后训练 ……………………… 111
　第二节　书籍装帧设计案例应用 …… 111
　　一、精品赏析 ……………………… 111
　　二、项目综述 ……………………… 117
　　三、项目要求 ……………………… 120
　　四、操作步骤 ……………………… 120
　　五、项目小结 ……………………… 123
　　六、课后训练 ……………………… 124
　第三节　包装设计案例应用 ………… 124
　　一、精品赏析 ……………………… 124
　　二、项目综述 ……………………… 128
　　三、项目要求 ……………………… 129
　　四、操作步骤 ……………………… 129
　　五、项目小结 ……………………… 132
　　六、课后训练 ……………………… 132

第六章　设计色彩在人物形象设计领域
　　　　的应用 …………………… 135
　第一节　化妆造型色彩案例应用 …… 136
　　一、精品赏析 ……………………… 136
　　二、项目综述 ……………………… 138
　　三、项目要求 ……………………… 140
　　四、操作步骤 ……………………… 140
　　五、项目小结 ……………………… 143
　　六、课后训练 ……………………… 143
　第二节　发型造型色彩案例应用 …… 144
　　一、精品赏析 ……………………… 144
　　二、项目综述 ……………………… 146
　　三、项目要求 ……………………… 148
　　四、操作步骤 ……………………… 149
　　五、项目小结 ……………………… 151
　　六、课后训练 ……………………… 152
　第三节　整体造型色彩案例应用 …… 152
　　一、精品赏析 ……………………… 152
　　二、项目综述 ……………………… 154
　　三、项目要求 ……………………… 155
　　四、操作步骤 ……………………… 156
　　五、项目小结 ……………………… 157
　　六、课后训练 ……………………… 160

参考文献 ……………………………… 161

第一章 色彩的基本原理

教学目标

通过本章的学习，了解色彩产生的物理学原理，了解色彩的分类和产生原理，了解色彩的基本原理以及人类对色彩的认知过程，认识色彩构成与艺术设计之间的关系，掌握实际生活中设计色彩的应用特点，了解设计色彩在生活中的基本应用。

教学要求

(1) 光与色彩的关系。
(2) 单色光与复色光的关系。
(3) 色彩的几种分类方法。
(4) 设计色彩在不同领域的用色特点。

通过本章的学习，使学生了解基本的色彩知识，并通过手绘作品的练习对色彩特性深入了解，最终达到能够熟练应用的程度。

色彩从其原理来说，就是光的一种表现形式，由于不同波长的光可以引起人眼不同的色彩感觉，所以不同的光源就会产生不同的颜色，而受光体因为对光的吸收和反射能力不同，就呈现出千差万别的色彩。没有光就没有色，光是人们感知色彩的必要条件，色来源于光。所以说，光是色的源泉，色是光的表现。

本章分为三节：首先，欣赏优秀手绘色彩基础知识作品，讲授色光的基础知识和原理；其次，讲授色彩的分类；最后，简单讲解设计色彩在生活中的基本应用。

第一节　色彩产生的物理学原理

一、精品赏析

在艺术设计和绘画作品中,色彩给人的直观感受是远大于面积、形状、文字等因素的。所以,好的设计作品首先在色彩的应用方面就应该直观、明确、目的清晰,力求色彩与设计作品的内容完美结合,统一且美观大方。因此,学习必要的配色知识,掌握基本的配色原理和技巧是非常必要的。

在初期的色彩学习中,一般采用手绘各种画稿的形式来进行色彩基础知识的学习,并通过此形式来加深对色彩调和知识的了解和掌握,为今后在电脑设计中的实际应用打好色彩知识的基础。

1．手绘互补色搭配作品

点评：图1.1所示为用互补色作为主色调搭配来绘画的作品,由于互补色的搭配会使画面显得非常鲜艳、刺眼,因此,常用无彩色隔离调和一下作品。图1.1中的无彩色(黑色、白色和灰色)以线条的形式出现,穿插在艳丽的互补色之间,隔离了互补色,避免了大面积互补色对比过于刺激的视觉效果,达到了调和色彩的作用,并且没有破坏整体画面亮丽的主题要求。

图1.1　手绘互补色搭配作品(学生作品)

2．手绘互补色调和作品

点评：图1.2所示为应用互补色紫色和柠檬黄色搭配的作品,互补色的搭配除了可以用无彩色隔离来弱化强烈对比的效果外,还可以改变互补色的明度和纯度来达到目的,此作品就是通过提高两种颜色的明度来达到调和的目的。作品在提高了明度后,整体变得柔和、温馨,非常适合表现儿童主题。

图1.2 手绘互补色调和作品（学生作品）

二、色彩的产生——光与色

17世纪时，英国的物理学家牛顿做了一个非常著名的实验：他将一束白光引入暗室，使其通过三棱镜再射到白色屏幕上，结果出现了由红、橙、黄、绿、青、蓝、紫7种颜色组成的彩带。图1.3所示为一束白光通过三棱镜分解后的结果，但是这些色光不能通过三棱镜继续分解，但7种色光混合又是一束白光，所以，牛顿得出推论：太阳的白光是这7种色光混合而成的。将日光分解出7色排列的光谱科学地证明了光与色之间的关系，雨过天晴后出现的彩虹就可以用以上原理解释，如图1.4所示。

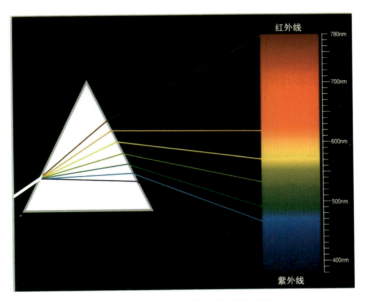

图1.3 白光经三棱镜分解后的光谱

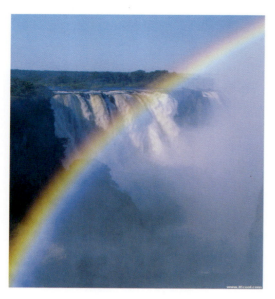

图1.4 雨过天晴后的彩虹

人产生视觉的首要条件是光,有光才有颜色,色彩是光刺激眼睛的结果,而在夜晚没有光的条件下,眼前一片黑暗,色彩也就消失了。所以色彩就是不同波长的光刺激眼睛的视觉反应,是可见光在不同物体上的反映。

并不是所有的光都有色彩,只有波长在380～780nm之间的电磁波才能引起人的色彩感觉,这段电磁波叫做可见光,其余的电磁波均被称为不可见光。图1.5所示为可见光的光谱。

对可见光的光谱中进行分类,波长大于700nm的是红外线、雷达、电流等,波长小于400nm的有紫外线、X射线等,这些均是人眼不可见的。人眼所见的色彩是由于波长的不同而呈现的,如波长在780～610nm之间,眼睛感觉到的是红色;波长在610～590nm之间,眼睛感觉到的是橙色;波长在590～570nm之间,眼睛感觉到的是黄色;波长在570～500nm为绿色;波长在500～450nm为蓝色;波长在450～380nm为紫色。

图1.5 可见光的光谱

光的另一种物理属性是振幅,光的辐射方式呈波浪状,因此波峰和波谷之间的垂直距离就是振幅,振幅的变化会引起色彩在明暗上的差异,振幅越大,光量就强,反之,光量就小。由此可见,色彩的明度是与光的物理属性紧密联系的。

三、单色光与复色光

单色光就是经过三棱镜的分解之后不会再继续分解的色光。

复色光就是含有两种或两种以上色光的光线,白光就是全色的复色光。实验表明,如果在光线被分解之后,再加一块聚光透镜,会发现分散的光线经过聚光透镜后又成为一道白光,如图1.6所示。

四、光源与光的传播

能够自己发光的物体被称为光源或发光

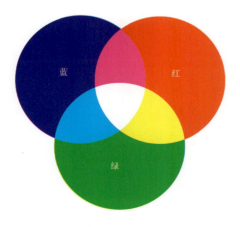

图1.6 多种色光聚合成白光

图1.7　日出的色光

图1.8　夕阳的色光

　图1.9　偏黄色光的灯泡　　图1.10　偏蓝色光的日光灯

体，由这些光源或发光体所发出的光就被称为光源光。

光源分为两种：一种是自然光，如太阳、月亮等；另一种是人造光，如灯光、烛光、火光、磷光等。其中，太阳光是一种复合光，它由不同波长的色光复合而成。太阳光也不是白色的，早晨的光线偏蓝色，而傍晚的光线偏红色。图1.7所示为日出的色光，图1.8所示为夕阳的色光。人造光也不是单一的白色光，如灯泡的光是偏黄色的，而日光灯的光是偏蓝色的。图1.9所示为灯泡发出的偏黄色光，图1.10所示为日光灯发出的偏蓝色光。

光源所发出的光波通过直射、反射和透射3种方式进入视觉器官，人们最常见的是反射光，就是物体五彩斑斓的颜色。图1.11所示为光源进入眼睛的3种反射方式。

1. 直射

视觉器官直接对着光源，光波直接进入视觉器官就是直射。该光波在传播过程中没有受到外界的影响，颜色不变，是光源的本色。

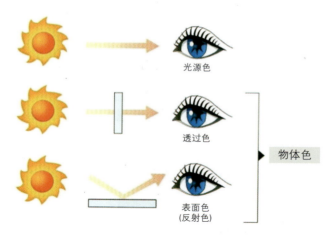

图1.11　光的3种反射方式

2．反射

　　光源通过物体的反射进入人的眼睛，眼睛所看到的物体都是物体的反射光进入视觉所形成的。物体对哪种光反射得多，物体就呈现为哪种颜色。物体也不是只反射一种或两种色光，只是眼睛感受到的某种光比较多，而其他色光反射较少的缘故。如一件红色的物体，当全色光照射它时，因为它的表面只有反射红色光的特性，其他光波被吸收，所以，视觉器官看到的就是红色，如图1.12所示。

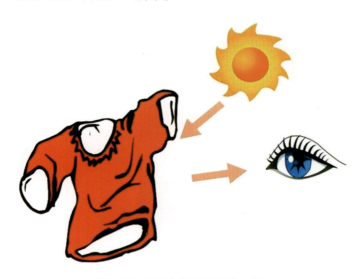

图1.12　红色衣服的反射色光效果

3．透射

　　物体有透明和不透明的，透明的物体光波可以全部或部分穿过，如白玻璃可以全部透过光波，而蓝色玻璃只能透过蓝色光，其他光波被吸收；不透明物体具有遮光性能，它能把光波全部吸收。图1.13所示为透明玻璃器皿在光波全部透过后的效果，图1.14所示为蓝色光波透过蓝色玻璃杯所呈现的效果。

图1.13　透明玻璃器皿　　　　　　　图1.14　蓝色玻璃器皿

五、物体的固有色

在黑暗的、没有光线的环境下，人们是看不到周围物体的形状和色彩的。如果在光线很正常的情况下，有人仍分辨不出色彩，这或许是因为视觉器官不正常（如色盲或色弱），或许是眼睛过度疲劳的缘故。在同一种光线条件下，人们会看到同一种景物具有各种颜色，这是因为物体的表面具有不同的吸收与反射光的能力，反射光不同，眼睛就会看到不同的色彩，因此，色彩的产生是光对人的视觉和大脑发生作用的结果，是一种视知觉。由此看来，需要经过"光—眼—神经"的过程才能见到色彩。

人们所说的物体的固有色，就是物体在自然光的条件下所反射出来的颜色。

黑色、白色和灰色是无彩色。黑色理论上是完全吸收了全色光，生活中看到的黑色是微量反射的结果，否则就看不到物体了，图1.15所示为黑色皮革；白色理论上是全反射全色光的结果，生活中看到的白色是吸收少量全色光、大量反射全色光的结果，图1.16所示为大量反射全色光的白色花朵；灰色是均等地吸收和反射全色光的结果。

图1.15　黑色皮革　　　　　　　　　图1.16　白色花朵

物体的颜色也不是固定不变的，在不同的光源和光量照射下，物体颜色会发生很大的变化，比如，在较暗的条件下，黄色会变为橄榄绿，橙色会变成绿色，红色会变成棕色。

六、光的传播

小孔成像是能说明光沿直线传播的最典型的例子，在暗箱前壁上开一个孔，则发光物体发出的光线沿直线通过小孔，在暗箱的后壁形成一个倒像。图1.17所示为小孔成像的原

理演示图。光线只在均匀的媒介中沿直线传播，如果媒介不均匀，则光线因折射而弯曲，这种现象经常发生在大气中，如神奇的海市蜃楼、雨过天晴后美丽的彩虹等，图1.18所示为海市蜃楼呈现的效果。

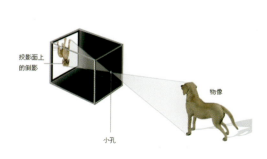
图1.17　小孔成像原理

图1.18　海市蜃楼

第二节　色彩的分类

一、精品赏析

在艺术设计中经常会用到色彩分类的知识，即原色、间色和复色之间的关系。通过鉴赏和手绘作品，可以熟悉色彩分类的基础理论知识，并体会其中的色彩搭配效果。

1．手绘无彩色与有彩色搭配作品

点评：图1.19所示为无彩色占大面积而有彩色占小面积的调和效果。单纯的无彩色（黑色、白色和灰色）搭配会显得色彩效果比较单调，配合了有彩色之后效果会更显生动，而其中有彩色的选择应该根据画面主题的要求而定。此作品中无彩色没有出现灰色，因此只有黑色和白色会显得对比很强烈，红色的加入显得画面不至于太单调，并配合了主题人物的表情和故事情节。

图1.19　手绘无彩色与有彩色搭配作品（学生作品）

2. 手绘无彩色搭配作品

点评：图1.20所示为手绘无彩色搭配作品，在该作品中只应用了无彩色黑、白、灰进行搭配，通过无彩色的相互穿插设计和搭配，能够搭配出不同的层次和效果，具有比较丰富的表现力。

图1.20　手绘无彩色搭配作品（学生作品）

3. 手绘类似色搭配作品

图1.21　手绘类似色搭配作品（学生作品）

点评：类似色在色相环上的位置非常接近，如紫罗兰、玫瑰红和紫红，所以也是非常容易达到调和效果的。但是过于协调就会产生单调的结果，因此可以通过改变明度和纯度的方法来使其产生变化。图1.21所示为紫色系列的类似色调和的效果，其整体显得非常柔和，柔和的紫罗兰色和紫红色通过改变其明度进行调和，使作品显得柔软、和谐，很适合表现女性主题的设计作品。

4. 手绘暖色搭配作品

点评：图1.22所示为手绘暖色搭配效果。暖色搭配可以达到温暖、温馨的效果，用无彩色进行合理的分离，还可以避免使暖色的搭配产生过于温暖、暧昧不清的感觉。该作品设计造型优美，体现了节日的喜庆气氛，黑色的合理应用还起到了阴影的效果。

图1.22 手绘暖色搭配作品（学生作品）

5. 手绘互补色搭配作品

点评：图1.23所示为手绘互补色搭配作品。互补色搭配会形成强烈的对比，比较醒目和刺激，在该作品中，通过提高红色和绿色的明度来弱化强烈的对比效果。

客观世界中的色彩是千变万化、多种多样的，无法用数字来计算，也不可能将所有的色彩均制作成色料。调色板上的色彩变化无穷，但如果将色料归纳分类，基本上就是两大类：一类是原色，即红、黄、蓝；另一类是混合色，即由红、黄、蓝三原色以不同比例混合调配而产生的，也称为间色。用间色再调配混合产生的颜色，称为复色。从理论上讲，所有的间色、复色都是由三原色调和而成的。

图1.23 手绘互补色搭配作品（学生作品）

二、原色

用其他色不能混合成的3种色彩称为三原色，原色按照性质的不同可分为两类：色光三原色和色料三原色。色光的三原色是红、绿、蓝，而色料的三原色是红、黄、蓝。

1．色光三原色

光经过三棱镜的分解，显现为红、橙、黄、绿、青、蓝、紫等色光，其中的红、绿、蓝3种色光不能由其他色光混合产生，这3种色光称为色光的三原色。而其他的色光是可以由这3种色光混合而得到的，如红色光和绿色光重叠透射到银幕上，可产生黄色光，如果再加入青色光，就呈现出白光。计算机显示器和电视机的彩色显示用的就是这个原理。图1.24所示为色光之间的混合关系。

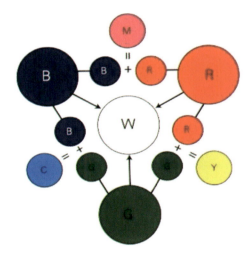

图1.24　色光之间的混合关系

环境色光的特性也经常在生活中被应用，如在熟食店里，人们经常看到肉类等熟食被红色的光照射，显得更加诱人。有时候，在灯光照射下物体会失去原有的面貌，而呈现一种特殊的性质，图1.25所示分别为在普通白炽灯照射下和钠光灯照射下的草莓，可以明显看出，在钠光灯照射下的草莓给人一种霉烂的感觉，这就是典型的色光对物体的影响。

图1.25　白炽灯和钠光灯照射下的草莓

2. 色料三原色

色料的色彩种类是多种多样的，其中大多数是由其他色彩混合而成的，如蓝色和黄色混合可以得到绿色，蓝色和红色混合可以得到紫色，大红色和柠檬黄色混合可以得到橙色，等等。但是，有3种色料是不能用其他色料混合得到的，就是红、黄、蓝，这3种色料就被称为色料的三原色。图1.26所示为色料之间的混合关系。

图1.26　色料之间的混合关系

通过三原色的混合关系可以知道：有了红、黄、蓝这3种原色后，就可以调配出其他的颜色。所以有人认为，可以不用在写生实践中再买其他颜色而只需要3个原色就可以，但事实上，只用红、黄、蓝三原色是调不出全部所需要的色彩的，如玫瑰红、紫罗兰等是不可能用三原色调出来的。所以在初学色彩写生时，还是应该将颜料准备齐全，这样才能方便使用，尤其是土红、赭石、土绿、生褐等低纯度的复色颜料，否则只能浪费时间和精力而又无法完成作品。而在生活中需要染色的各个领域也是如此，图1.27所示为服装面料染色所用的色粉，每一种色粉均是加工准备好的。

图1.27　染色粉

没有调和过的颜料纯度最高,但是颜料在经过调配混合后,其纯度就明显降低,调配次数越多,就越混浊、不透明。从混色原理来说,三原色料的等量混合应该能够调配出黑色,但事实上,如果自己尝试一下就会知道,混合后的结果并不是纯黑色,而是一种灰黑色,但其明度和纯度的确明显降低。图1.28所示为在调色板上进行色料的混合。

图1.28　颜料在调色板上反复混合效果

色彩混合在设计作品中经常出现,不经意的色彩混合可以产生意想不到的颜色效果。肌理设计作品分为触觉肌理和视觉肌理两种,利用色彩的堆叠效果,可以使颜料高出画面,最后形成触觉肌理效果,图1.29所示作品中就是应用了色料的色彩混合与触觉肌理两个特点,使其按照预先设计好的图案,堆叠出一定的高度,形成一幅触觉肌理色彩混合作品。

图1.29所示为多色混合后所呈现的触觉肌理作品的最终效果。此作品采用了红色、黄色、蓝色、白色等色彩,并利用水粉笔刷的刷毛,呈现出拉丝效果。在颜色的布局上,使各种颜色按比例分配位置和面积,白色在其中起着调节整体色彩的作用。

图1.29　色料反复混合后的效果

图1.29所示的色彩肌理作品充分体现了触觉肌理效果,同时应用了色彩混合的原理,在不同色彩混合的过程中,产生了新的色彩效果,如其中的蓝色和红色混合,产生了紫色效果白色和蓝色混合,使蓝色的明度得到了提高。

三、间色

由色光或者色料的两种原色相混合而得到的颜色就是间色。图1.30所示的色光三原色相互混和,红色光+绿色光=黄色光,红色光+蓝色光=紫红色光,蓝色光+绿色光=蓝绿色光,其中的黄色光、紫红色光、蓝绿色光就是色光的3种间色。图1.31所示为色料的三原色等量两两相叠加后产生了3种间色,即红色+黄色=橙色,黄色+蓝色=绿色,蓝色+红色=紫色,其中,橙、绿、紫就是色料的3种间色。但是,如果两种原色在混合时各自所占分量不同,调和后就能形成多种间色,所以相对意义上的间色就不止3种。

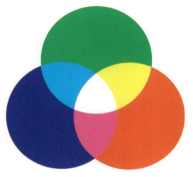

图1.30 色光三间色

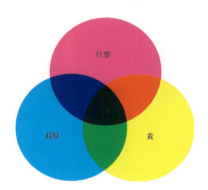

图1.31 色料三间色

四、复色

复色是指间色和原色再继续相互叠加混合,或者3种以上的颜色相互叠加混合所得到的色,如绿紫色、蓝紫色等,多种单色光相配会产生越来越亮的光,而多种色料相配会使颜色越来越深,甚至会让人觉得颜色越来越脏。图1.32所示为舞台上多色光混合后所呈现的白光,图1.33所示为多种色料混合后所呈现出的复色效果。

图1.32 舞台灯光效果

图1.33 多种色料混合效果

通过以上内容可知，在画面的表现效果中，原色是强烈的，间色比较温和，复色在明度上和纯度上较弱，各类原色、间色与复色相互补充组合，就会形成丰富多彩的画面效果。当感觉画面的色彩布局不和谐，特别是颜色对比强烈、刺激时，使用复色能够起到缓冲、平衡或调和画面色彩的作用。

五、近似色

近似色可以是给出的颜色之外的一种邻近颜色，如果从橙色开始，想要它的两种近似色，就应该选择红和黄；如果选择绿色的近似色，就应该是邻近它的黄绿和蓝绿色。用近似色的颜色做主题可以实现色彩的融洽与融合，与自然界中所看到的色彩接近，给人以舒服、自然的心理感受。图1.34所示为近似色在色相环中的位置，图1.35所示为用橙色的近似色设计的矢量图，图1.36所示为用绿色的近似色设计的矢量图。

图1.34　近似色在色相环中的位置

图1.35　橙色近似色的应用

图1.36　绿色近似色的应用

六、互补色

色相环上直径两端对应的两种颜色互为互补色。在色光中互补的两色光叠加会呈现为

白光，而在色料中互补两色叠加会呈现灰黑色，或者一种倾向于黑色的脏色，在色料中，互补两色混合后会最大程度的降低两色的纯度，而互为补色的两个色光混合则是提高了明度和纯度。互补色的并置会产生强烈而刺眼的对比效果。图1.37所示为互补色在色相环中的位置，图1.38所示为互补色互相作为主题文字和背景所呈现的效果，明显可见橙色的文字有一种从蓝色背景中凸起的效果。

图1.37 互补色在色相环中的位置　　　图1.38 互补色的搭配

互补色的搭配虽然会显得画面非常耀眼、对比过于强烈，但是如果在作品中搭配得好也一样是美丽的色彩搭配，图1.39所示为手绘水粉互补色搭配作品，虽然有大面积红色和绿色的搭配，但是黑色、白色、小面积灰色的应用使画面一样非常漂亮，并独具特色。

图1.39 手绘互补色水粉画作品（学生作品）

七、分离补色

分离补色由两到三种颜色组成。选择一种颜色，就会发现它的互补色在对应直径的另

一端。对应的互补色左右两端的颜色都是所选色彩的分离补色，分离补色应用起来要比互补色的搭配更柔和一些。图1.40所示为分离补色在色相环中的位置。

图1.40　分离补色在色相环中的位置

颜色搭配的好坏有很多因素在起作用，甚至会使画面效果完全不一样，图1.41所示为用分离补色中的红色和蓝色进行搭配的两种效果，两者的大面积搭配显得单调，而红色作为小圆点的搭配就显得生动活泼了很多。

图1.41　分离补色蓝色和红色搭配

八、组色

组色是色环上距离相等的任意3种颜色，图1.42所示为组色在色相环中的位置。当组色被用作一个色彩主题时，会给浏览者造成紧张的情绪，因为这3种颜色会形成强烈的对比，图1.43所示为分别以绿色、橙色和紫色为主设计的海报宣传画，由图可见，3种颜色放置在一起的确感觉非常醒目、刺眼、对比强烈，而该作品中分别以一种颜色为主色调，感觉就会比较协调。

图1.42　组色在色相环中的位置

图1.43　分别以绿色、橙色和紫色为主的海报

九、暖色

　　暖色由红色调组成，如红色、橙色和黄色。暖色赋予人温暖、舒适和活力的感受，会产生一种色彩向浏览者推进并从页面中突出、跳跃出来的可视化效果。图1.44所示为暖色在色相环中的位置。

十、冷色

　　冷色由蓝色调组成，如蓝色、青色和绿色。这些颜色将对色彩主题起到冷静的作用，看起来有一种从浏览者身上收回来的效果，它们用作页面的背景比较好。图1.45所示为冷色在色相环中的位置。

图1.44　暖色在色相环中的位置　　　　图1.45　冷色在色相环中的位置

暖色和冷色的区分有时并不是非常绝对的，而要看周围和它进行对比的颜色，比如，同是黄颜色，一种发红的黄看起来是暖颜色，而偏蓝的黄色给人的感觉是冷色。属于中性色系的色彩有紫、绿、黑、白、灰。图1.46所示为冷色系、暖色系的服装对比，以及冷色系、暖色系和中性色在色相环中的位置。

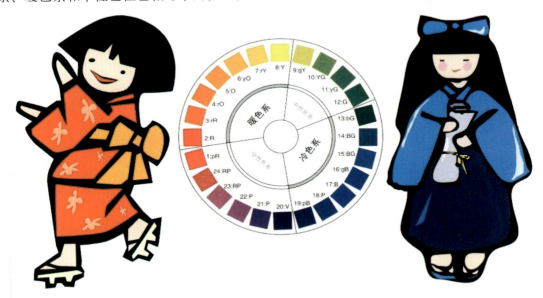

图1.46　暖色和冷色的对比

色彩的暖和冷还会在人的心理上产生很多感受，如兴奋和冷静、前进和后退、重和轻、柔软和坚硬等，在色彩作品设计中，这些心理特征是设计师应该关注到的因素。

十一、有彩色与无彩色

（1）有彩色是指红、橙、黄、绿、青、蓝、紫等各种颜色，有彩色有3种特性：色相、明度和纯度。从理论上来说，色彩的种类是没有极限的。

（2）无彩色是指白色、黑色以及由白色和黑色调和而成的各种深浅不同的灰色。纯白色是完全反射光线的结果，而纯黑色是完全吸收光线的结果，所以，人们穿黑色的衣服站在太阳下，很快就会觉得热。无彩色只有明度这一种属性，而没有纯度和色相的属性。图1.47所示为有彩色与无彩色。

图1.47　有彩色与无彩色

(3) 无彩色黑和白之间的关系。无彩色黑和白之间可以形成白、亮灰、浅灰、亮中灰、中灰、灰、暗灰、黑灰、黑9个明度阶层的变化，如图1.48所示。

图1.48　黑白之间9个明度阶层的渐变

黑和白是两个极端对立的无彩色，黑色和白色有稳定、坚固、坚决的视觉效果和心理效应，它们不像有彩色那样互相排斥和影响。它们还可以用来分离有彩色，使其他有彩色避免相互之间的刺激性影响。

图1.49所示为手绘水粉画作品，用黑、白来分离亮丽的有彩色，使画面显得不过分刺眼，而该作品中大量有彩色呈条状出现，也起到了缓和画面的作用。

灰色可以由黑和白的混合调出不同的层次，它还可以与其他少量的色彩混合改变其色彩属性，使其含灰调子，进而形成一种稳定的色彩；灰色很容易受其他颜色的影响，与其他颜色并置的时候，都会被推到其补色的位置上，所以，灰色总是根据环境色的变化而改变自己的面貌。图1.50所示为灰色在水粉画作品中的搭配效果。

(4) 服装设计中的无彩色应用。在服装设计和服装搭配的用色中，许多西方的设计大师常用黑色和白色来装点服饰，黑色和白色在服装设计领域是永远的流行色，常会在众多的色彩服饰中压倒群芳、雅而不俗。而当大家对自己的着装色彩难以选择的时候，选择黑色、白色或灰色等无彩色的搭配是不会出问题的色彩选择。

无彩色服装的搭配可以青春靓丽也可以高贵典雅。图1.51所示为极具青春气息的黑白色服装搭配，图1.52所示为典雅造型的黑、白小

图1.49　手绘黑白色分离有彩色水粉作品（学生作品）

图1.50　灰色在水粉画中的效果

礼服搭配。在无彩色的应用中，服装面料也决定着最终的颜色效果和肌理效果，也会起到不同的视觉冲击力，如棉布面料更适合制作生活服装，而丝绸类的高反光面料更适合应用在礼服的设计中。更多的无彩色面料设计和搭配效果，需要在生活中不断地去尝试才能感受到。

图1.51　无彩色搭配的休闲服装

图1.52　无彩色搭配的小礼服

图1.51所示的黑白色彩服装搭配是很常见的年轻人的搭配造型，尤其是条纹的应用，使造型手段更加丰富，表现力更强了；图1.52所示的黑白颜色搭配的小礼服效果也是在日用小礼服中很常见的搭配方式，显得简洁明快，而又不会产生搭配上的问题。

第三节　设 计 色 彩

一、精品赏析

色彩设计过程中的色彩灵感来源于对生活的深刻感知和热情，人们生活中的方方面面都离不开色彩的表达。作为设计师，只有多感受生活，多了解和学习不同地域和民族的文化特点，才可能设计出符合人们需要和认可的作品，才能真正打动人们的心。

1. 服装面料色彩设计

点评：图1.53所示为华丽的绸缎面料色彩设计。该设计应用了大红色为主色调，穿插了起到点缀作用的金线、银线等，突显华丽和奢侈的美感，会让人联想到璀璨的珠宝、光滑的面料、婀娜的姿态、耀眼的光彩等内容。

图1.53　华丽的面料

2．儿童玩具色彩设计

点评：婴幼儿对单纯、艳丽的颜色比较偏爱，而不同的个体也会有不同的颜色喜好，这都说明了儿童的心理状态。图1.54所示为儿童玩具的色彩搭配设计，在此设计中，为了符合儿童的色彩心理，大量应用了艳丽、纯度高的颜色，以吸引儿童的注意力。

图1.54　儿童玩具的色彩搭配设计

二、包装设计色彩

在包装色彩的设计中，为了达到宣传、美化、推销产品等目的，就必须关注色彩的应用、消费群体的心理、商品的特点、社会消费特点等内容，还要关注商品销售的统一、连续性，避免用色的个性化和任意性，同时，设计者还要有社会学和心理学的知识。从食品包装的角度来说，其色彩还会左右人的味觉和引起心理方面的联想，不同种类的食品在包装上都有固定的用色，以便在心理色彩上吸引消费者。

由于各个国家、民族都有自己对色彩的偏好，所以，包装设计的色彩一定要根据产品

销售的国家和民族而定，例如，在大城市人们可能比较喜好典雅、清淡的颜色。图1.55所示为清淡色彩的礼品包装，图1.56所示为淡雅的紫色花束。

图1.55　礼品包装　　　　　　　　图1.56　花束包装

但是，这种淡雅的色彩在少数民族地区或者在乡村可能就不太受欢迎，因为根据当地的喜好，他们可能更喜欢喜庆、热烈、欢快的色彩，以此推广到其他的平面设计之中去，也是一样的所以，设计人员应充分了解受者的文化和历史内涵。图1.57所示为用纯色搭配的陕西民间工艺马勺，图1.58所示为中国传统的年画。

图1.57　马勺　　　　　　　　　　图1.58　年画

1. 包装色彩心理

从色彩心理学的角度来说，包装色彩能把人对食品的味觉感表现出来。以儿童食品包装为例，市场上现有的儿童食品包装色彩设计大多从食品本身固有的颜色出发，对其色彩进行提炼与升华，使其看上去更加五彩缤纷、生动活泼，以吸引儿童的注意力。在色彩设

计上，儿童食品大多采用鲜红、嫩黄、金色、苹果绿、淡紫或玫瑰色等，图1.59所示为鲜艳的食品包装袋，图1.60所示为鲜艳的儿童糖果。因为三原色、对比色搭配比较适合儿童的视觉心理，也能影响到儿童的色彩记忆，所以，在儿童的食品包装、服装、日用品等色彩的设计上，基本是亮丽的颜色居多。

图1.59　薯片包装

图1.60　鲜艳的糖果

2．食品包装色彩

包装色彩的运用是建立在人们对色彩认知心理的基础上的，但这并不代表它就是永恒的规律，是一成不变的，在不同的环境和条件下，其色彩应用也要有所突破和大胆创新。传统观念认为：为了刺激人们食欲的产品外包装应多用暖色调，但相反的色彩应用往往更能给人留下深刻的印象，卡夫旗下的OREO饼干大胆运用蓝色和紫色的色彩搭配设计外包装，给人一种独特的感觉，如图1.61所示；而五谷道场方便面包装袋的黑色设计也使其在众多以红色、绿色外包装居多的方便面货架上先声夺人，如图1.62所示。所以，在包装色彩设计中可以大胆尝试一些新的色彩搭配，在原来的基础上进行突破创新。

图1.61　奥利奥饼干包装

图1.62　五谷道场包装

OREO饼干和五谷道场方便面包装袋的色彩搭配均比较独特,尤其是五谷道场方便面包装袋的色彩设计,黑色的应用是绝对大胆的突破,在众多色彩包装中非常突出,加上大力的广告宣传,使其销售业绩非常好。

三、环境艺术设计色彩

生活空间、家居设计、景观设计等都属于环境艺术设计领域,在进行这类色彩设计时,要根据主题、文化气氛的要求,选择突出主题的色彩。由于设计点比较多,所以每一处细节都要注意,否则可能因为一个很微小的地方而影响了整体的效果,或影响了人们的情绪。

在室内色彩设计方面,不同的空间分割有着不同的使用功能,色彩的设计也要根据功能的差异而做相应变化。卧室的色彩设计一般不应该过于艳丽,否则会影响睡眠和休息,甚至会让人感到烦躁不安,图1.63所示为柔和的粉色儿童卧室;亮丽的色彩可以用在厨房、卫生间的设计中,能够调动人的积极性,图1.64所示为绿色和白色搭配的卫生间;低明度的色彩和较暗的灯光来装饰空间给人一种"隐私性"和温馨之感,可以应用在办公空间等需要静心思考的地方。

图1.63　儿童卧室色彩设计

图1.64　卫生间色彩设计

环境艺术的色彩设计不是孤立的,大自然中的花草、绿地、树木、山石都能给人们很多设计灵感,大自然的色彩是取之不尽、用之不竭的灵感来源,模仿大理石、植物等的色彩和纹理的设计,可以使人产生轻松、和谐、亲切的感受。

四、服装设计中的色彩

从远古人类的简陋服饰到今天服装色彩的丰富多彩,服装色彩的变化经历了漫长的过程,体现了人类文明的变迁。服装的色彩体现了一个国家、民族、地域的习惯和时代流行趋势,不同的国家、民族在相同的场合会有自己的习惯用色,或者是服装用色方面的忌讳等,例如,在中国传统节庆和婚礼等重要的日子中,最崇尚的就是红色,因为红色在中国传统中代表喜庆、热闹和吉祥,人们希望能够带来好运,红色也是许多民间艺术造型的传统用色,如中国的民间剪纸、年画等。图1.65所示为红色的民间剪纸图案,图1.66所示为中国新娘传统的红色服装。

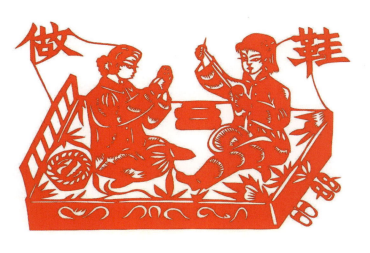

图1.65　中国民间剪纸　　　　　　　　　图1.66　中国新娘服装

一般来说，经济发达地区的服装色彩会相对比较淡雅、多元化，因为这比较符合人们在繁忙的工作之余，希望追求一种轻松、自然生活的心态，而经济水平的提高也允许人们在服装色彩方面的多角度创新，图1.67所示为女性白领的浅色职业套装；经济相对落后的地区在服装色彩的选择上就相对单一，如非洲的部落民族相对比较喜欢用艳丽的服装颜色，如红色、黄色等，这种选择与地域特色有关系，因为鲜艳的色彩象征着一种热烈的原始生活气息，这种选择也与其经济不发达有直接关系。图1.68所示为非洲的传统装扮。而中国的许多少数民族的服装、服饰或者生活用品也是色彩艳丽，充满了热烈的生活气息，其用色特点体现了少数民族对大自然一种淳朴的热爱。图1.69所示为中国少数民族的手工艺刺绣品，蓝色和红色的搭配正是分离补色的应用。

图1.67　职业女装　　　　　　　　　　图1.68　非洲民族造型

图1.69 中国少数民族的刺绣

以上在服装色彩方面的选择都是因为人们对生活的不同理解和追求而形成的服装用色特点。不论怎样的服装用色都是独具个性魅力的，都能够赋予设计者很多设计灵感和丰富的想象力。

学习设计色彩时，要学会多方面借鉴和学习其他领域的色彩应用方法，向大自然、绘画大师和民间艺术多学习，因为色彩是最有震撼力的。

1. 服装设计师眼中的色彩

服装设计中的色彩灵感来源是多角度的，大自然的一草一木、植物动物的纹理和图案、日月形成都可以赋予设计师无穷的灵感和想象力，所以，作为一名色彩设计者应该不断地关注生活、关注大自然，因为那里有取之不尽、用之不竭的灵感源泉。知名服装设计师们也一样在向大自然吸取灵感，图1.70所示的是日本服装设计师三宅一生设计的2009年春夏服装作品，其用色特点是典型的自然颜色，体现了春夏季节清新、自然的特色，给人一种春意盎然的心理感受。

(a)

(b)

图1.70 三宅一生2009年春夏服装设计作品

由于三宅一生曾经学习过绘画，所以在他的服装设计用色中可以感知到很多绘画中的纯色调对比和互补，再加上其服装造型的设计，给人一种将服装进行艺术解构的理解，因此，对其他艺术门类的学习和借鉴也是艺术设计中必不可少的一个元素。图1.71(a)所示为对中国传统元素的应用，图1.71(b)所示为对色彩大胆对比的应用。

(a) (b)

图1.71　三宅一生早期服装设计作品

2．绘画色彩与现代派设计

彼埃·蒙德里安(1872—1944)，荷兰画家，20世纪非具象绘画的创始者之一，以其发起并命名的荷兰运动"新造型主义"而闻名，他使用最基本的元素创作(直线、直角、三原色)组成风格派抽象画面，色彩柔和，充满轻快和谐的节奏感。蒙德里安将"新造型主义"解释为揭示世界的直线与色彩的绝对和谐。

作于1930年的《红、黄、蓝的构成》是蒙德里安几何抽象风格的代表作之一，图1.72所示为蒙德里安的代表作品。从作品中可见，粗重的黑色线条控制着7个大小不同的矩形，形成非常简洁的结构，画面主导是右上方那块鲜亮的红色，不仅面积巨大，且色度极为饱和，左下方的一小块蓝色、右下方的一点点黄色与4块灰白色有效配合，牢牢控制住红色正方形在画面上的平衡。在这里，除了三原色之外再无其他色彩；除了垂直线和水平线之外再无其他线条；除了直角与方块再无其他形状。巧妙的分割与组合使平面抽象成为一个有节奏、有动感的画面，从而实现了他的几何抽象原则，"借助绘画的基本元素：直线和直角(水平与垂直)、三原色(红、黄、蓝)和3个非色素(白、灰、黑)，这些有限的图案意义与抽象相互结合，象征构成自然的力量和自然本身。"

著名服装设计师伊夫·圣洛朗在20世纪60年代以抽象派绘画大师蒙德里安的绘画作品《红、黄、蓝和黑色栏杆》为灵感，设计了一系列服装，如图1.73所示。从此以后，艺术设计与绘画的联系就紧密起来了，而且此种风格的设计层出不穷，人们甚至给此种风格

的作品起名字叫做"风格派",并推广到家居用品、生活用品等各个方面的设计之中。图1.74所示为风格派的鞋子设计,图1.75所示为风格派的家具设计。

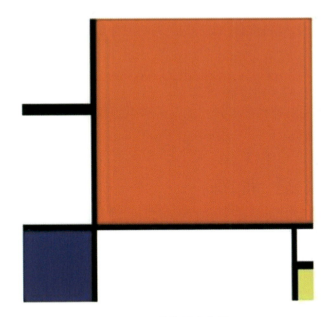

图1.72 蒙德里安作品

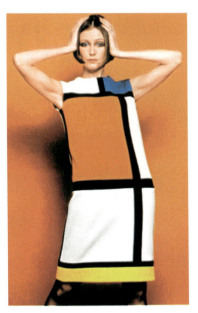

图1.73 伊夫·圣洛朗作品

图1.74 蒙德里安风格的鞋子

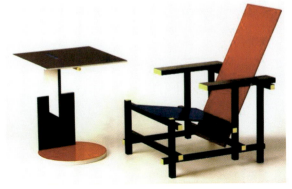

图1.75 蒙德里安风格的家具

本 章 小 结

本章初步讲解了色彩的产生原理、色彩的基本分类、色彩分类之间的详细关系、几种设计色彩的用色特点和小技巧。在色彩的设计中要学会借鉴其他艺术门类的色彩应用特点,如向绘画大师的作品借鉴色彩,尤其是近现代的设计大师蒙德里安、马蒂斯等,他们的绘画作品引领了一个时代的设计潮流,并将色彩使用到了抽象的极致,他们对色块的布局、构成,都对我们的学习有很大的启发和帮助。同时,要学会向大自然借鉴色彩,并能够按照色彩规律进行符合受众心理的搭配与组合。

思考与练习

1．在光谱中，可见色光有哪些，是分布在哪个波段内的？
2．色光的三原色和三间色之间有怎样的关系？怎样用色料的三原色调配出色料的三间色？
3．什么是互补色，什么是分离补色？
4．绘画色彩和设计色彩之间有怎样的必然联系？
5．在不同的设计领域，色彩的应用有哪些不同？观察生活中的平面招贴、电视广告，分析其对色彩的应用。

课后训练

1．在色相环中，用组色选色法选择一组颜色，并应用此组颜色进行手绘作品练习，主题不限，画面尺寸为8开。
2．以蒙德里安的作品《红、黄、蓝的构成》为灵感来源，进行平面作品设计，主题不限，画面尺寸为8开。
要求：使用水粉颜料，纸张为8开水粉纸，画面大小为20cm×20cm。注意颜色的调和要过渡均匀、柔和。

第二章　色彩的体系

教学目标

通过本章的学习，了解色彩的基本属性，即色相、明度和纯度的理论知识，并能够应用色彩的基本属性进行手绘作品的绘画和设计；了解色彩混合的理论知识，进行手绘空间混合作品的练习，并理解其在设计领域的应用原理；掌握色彩对比与调和的知识，并能够在设计作品中应用。

教学要求

(1) 能够应用色彩的明度原理绘画和设计作品。
(2) 能够应用色彩的纯度原理绘画和设计作品。
(3) 能够应用色彩的调和原理绘画和设计作品。
(4) 能够应用色彩的对比原理绘画和设计作品。

当人们认识色彩、应用色彩时，色彩的基本属性即呈现出其重要价值。只要有一种色彩出现，它就同时具有3种基本属性，即色彩的三要素：色相、明度和纯度。

任何色彩的应用都不是简单的色彩堆叠，在作品设计中灵活应用色彩的色相、明度和纯度3个基本属性，可以起到调和、丰富色彩的作用，并最终达到心理上的色彩调和。

本章分为四节：首先，欣赏优秀手绘色彩基础知识作品，讲授色彩的基本属性；其次，讲授色彩的混合知识；第三，讲授色彩的对比知识；最后讲授色彩的调和知识及其基本应用。

第一节　色彩的属性

一、精品赏析

本节选取优秀的表现色彩3个属性的手绘作品来欣赏，目的是通过手绘作品的欣赏和练习，熟悉色彩基本属性的知识，以及色彩混合的知识，并最终能够在今后的电脑设计中灵活地应用在设计作品中。

1．手绘色彩明度渐变作品

点评：图2.1所示为明度渐变构成作品，在该作品中，作者进行了图案纹样上的设计，颜色的搭配上也进行了设计，选择的颜色明度较高，而且很清爽。该作品将未加入白颜料的色相放在圆心处，然后从圆心开始进行逐步加白渐变，使整个作品的表现形式显得非常活泼，有光芒向周围散开的视觉效应。

图2.1　明度渐变作品（学生作品）

此作品的基本构图运用了一个圆心形成多个同心圆的形式，造型简单又富有变化。同心放射又称电波放射，画面可以有一个或多个放射中心，除了同心圆外，还可以有同心方、同心三角、同心多边、同心不规则等形式。

点评：图2.2所示的明度渐变作品，以紫色为基础色相，每一组都画出了9个阶层的渐变效果，图案的设计也非常有特色，内旋的图案设计使该作品显得非常有动感，可以引起人无限的联想和向往，每个阶层的衔接也很自然。该作品完美地将平面构成与色彩构成结合起来，显示出了作者扎实的基础手绘能力和水平。

图2.2　明度渐变作品（作者：宋亮）

点评：图2.3所示的明度渐变作品采用同心圆的图案形式，用黄色和紫色这对互补色搭配，通过每一层的明度提高来改善黄色和紫色之间的对比，画面用色均匀，调和准确，效果非常好。

图2.3　明度渐变作品（学生作品）

点评：图2.4所示的明度渐变作品，图案应用形式活泼新颖，边缘的缺口设计也显得非常别致，通过明度的渐变使整个图案明亮而生动，涂色均匀，手法娴熟。

图2.4　明度渐变作品（学生作品）

2．手绘色彩纯度渐变作品

点评：图2.5所示为部分画面运用了纯度渐变的手绘作品，在此作品中，红色的花和绿色的叶片进行了纯度渐变，虽然没有达到8个层次的渐变，但是层级之间的等差渐变效果比较明显，达到了渐次推移的效果。

该作品的画面形式适合纹样造型，图案的设计适合四方形的外轮廓，四个角的图案纹样是完全一致的，可以有多个对称轴，此种图案使整体画面显得比较稳定。

图2.5 纯度渐变作品（学生作品）

二、色相

色相（Hue）是色彩最明显、最重要的特征，是指色彩的相貌或倾向，也指特定波长的色光呈现出的色彩感觉，是区别色彩种类的名称。如平时所说的红色、绿色、黄色就是指色彩的色相。色彩名称复杂繁多，视觉上可辨认的色相很有限，根据科学手段分辨的色相有200万～800万种之多。

色彩学上最基本的色相有红、红橙、橙、黄橙、黄、黄绿、绿、青绿、青、青紫、紫、紫红12种，图2.6所示为12色相环。因为波长的细微差别，同样都是红色，又能分出桃红、曙红、土红、深红、大红、橘红、朱红等不同色相的颜色；同样都是绿色，也还能分出深绿、橄榄绿、翠绿、草绿、中绿、浅绿和粉绿等不同色相的颜色。如果这些绿色中加入白色或灰色，又能够调出无数明度偏高的绿色和偏灰的绿色。所以加入黑、白、灰这些无彩色后，原本的颜色明度和纯度会发生变化，但色相并不改变。

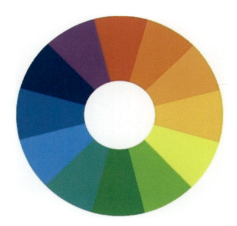

图2.6 12色相环

三、明度

明度（Value）是指色彩的明暗程度，也称颜色的亮度或深浅度。谈到明度，可以从前面讲到的无彩色入手帮助大家理解。在无彩色黑、白、灰中，人们把黑和白作为明度的两极，白色最亮，明度最高；黑色最暗，明度最低。而在黑白之间等间地分出若干个灰色，就形成了灰度系列。靠近白色的一端为高明度色，靠近黑色的一端为低明度色，中间部分为中明度色，图2.7所示为明度色标。

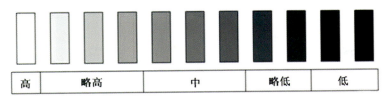

图2.7 明度色标

在理解了无彩色的明度后,下面来看看有彩色的明度,可以从以下两个方面进行分析。

1. 各种色相之间的明度差异

在各种色相之间,同样的纯度,黄色的明度最高,蓝紫色的明度最低,红绿色的明度居中,如图2.6所示。

2. 同类色相之间的明度差异

同为一类色相,如都为绿色,还能分出深绿、墨绿、橄榄绿、翠绿、草绿、中绿、浅绿和粉绿等不同色相的颜色,而由于构成它们色彩的配比不同也会形成不同的明度变化。另外,同一色相通过加入黑、白、灰也会形成明度的差异。图2.8所示为色相环中的高明度色和低明度色。

有彩色既靠自身所具有的明度值,也靠加减黑、白来调节明暗。同一色相的颜色加入的白色越多,明度越高;反之,加入的黑色越多,明度越低。在色彩的调配过程中,明度的提高和降低都会引起该色相色彩纯度的降低。图2.9所示为绿色的明度阶层变化。

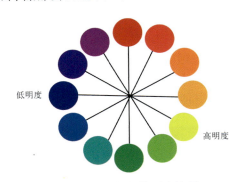

图2.8 不同色相的明度情况

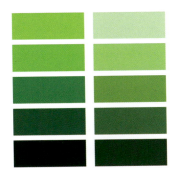

图2.9 绿色的明度阶层渐变

四、纯度

纯度(Chroma)又称色度、饱和度或彩度,是指色彩的鲜、浊程度,取决于色彩波长的单一程度。可见光谱中的各种单色光为极限纯度,是最纯的颜色。当一种色彩加入黑、灰、白以及其他色彩时,纯度自然会降低,为了研究方便,孟塞尔色立体中采用了14个步度的纯度变化。纯红色最高为14级,黑、白、灰纯度最低为零,橙、黄、紫居中,纯度最低的是绿色。如红色纯度最高,逐步加入白色,明度逐渐增加而纯度随之降低;加入黑色后明度、纯度都随之降低,如图2.10所示。使用颜色时,若混合的颜色种类愈多,纯度也就愈低。灰色中加纯色,纯度便增强;纯色中加灰色,纯度则降低;纯度高的颜色只要改变明度,纯度也会改变。

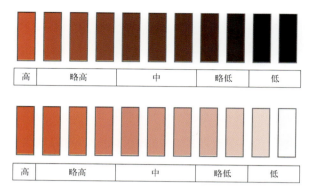

图2.10　纯度色标

不同职业、不同文化教育背景的人对纯度的偏爱有较大的差异。如年轻人一般喜欢穿纯度较高、色彩鲜艳的服装，老年人侧重选择中纯度、低纯度的服装。纯度高的色彩如果占据过大的空间，容易造成视觉和心理的持续性强刺激，会导致人的心跳过快，血压升高。人们的居住环境色彩多以低纯度、高明度的为大面积，一般快餐店的环境色彩以高明度、高纯度为主，以调动用餐者的胃口，并加快用餐者的流动速度。

五、明度在平面设计中的应用

提高色彩明度可以使画面更加明亮，降低色彩明度可以使画面色彩暗淡、弱化色彩的对比，而无论明度高还是明度低都会起到心理上的调节作用，因此，在应用的过程中要根据实际需要和受众对画面的要求进行设计。

图2.11所示为两幅矢量平面设计图，可以应用在广告招贴、包装设计、网页设计中，其颜色的应用偏于女性化，更加适合女性题材的主题应用，其颜色应用特点是采用了弱明度的对比效果。在此作品中，背景明度和图案的明度接近，图案的色相均是有差异的，因此整体效果显得柔和而又有变化，避免了明度接近造成的色彩过于单一的局面。

图2.11　弱明度对比矢量画

经过改变明度所设计的画面，最终呈现一种弱明度对比的效果，如紫色的应用使画面具有一种忧郁的美感。在明度的改变中，并不是单一使用一种明度的变化，而是多层次的明度改变，这样画面的变化就更加丰富，而具体是用高明度色彩还是低明度色彩作为大面积的底色，需要多次尝试，并关注受众的需要。

六、色相在系列包装设计中的应用

系列包装是现代包装设计中较为普遍、较为流行的形式。它是以一个企业或一个品牌的不同种类的产品的一种共性特征来统一的设计。共性主要体现在包装的造型特点、形体、品牌标识、版面等方面，以形成一种统一的视觉形象。系列间的差异主要用色彩和品种在图形图像上的差异进行区别，使系列包装既呈现多样的变化美，又有统一的整体美。系列包装上架陈列效果强烈，易于识别和记忆，在增强视觉宣传效果的同时强化了消费者对产品的印象，能有效扩大产品的影响，树立品牌形象。

图2.12所示为一套系列饮料外包装中的葡萄口味的包装设计，图2.13所示为苹果口味的包装设计。系列包装色彩设计在外观上有相同之处，又有个性的差异。两款包装设计均从水果本身的色相角度来设计，这样的色相设计可以方便顾客直观地选择物品。

图2.12 饮料外包装设计——葡萄口味

图2.13 饮料外包装设计——苹果口味

图中所示的两款系列产品包装色彩分别以两种口味对应的水果颜色作为主体色,紫色的葡萄口味、青绿色的苹果口味,既贴合地体现了产品的类别特点,又很巧妙地用色相的差异区别了两款系列产品。

第二节 色彩混合

一、精品赏析

本节选取新印象主义的发起人修拉(法国)(Georges Seeurat,1859—1891)的代表作,以及优秀空间混合手绘作品来展示作者对色彩分解的理解和认识。通过对优秀作品的鉴赏,可以进一步明确空间混合的作品练习目的和意义,并体会空间混合的色彩分解知识。

1. 点彩派作品——《大碗岛的星期天下午》

点评:图2.14所示为法国新印象主义代表画家修拉的作品《大碗岛的星期天下午》。他的绘画方法就是将对象都演绎成一个个纯色的点子,前景上一大片暗绿色调表示阴影,中间有黄色调子表示亮部,显示出午后的强烈阳光。画面上都是斑斑点点的色彩,太阳照射的地方有着强烈的闪光。整幅画面有一种强烈阳光耀眼的感觉,而那些投射在草地上的阴影,又陡增了人物树木的立体感。远观画面,这些小点却好像融合出一片美景,创造出一种特别的亮丽色彩和令人沉醉的幸福感。

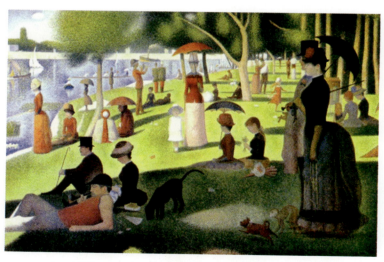

图2.14 空间混合手绘作品1(作者:修拉)

2. 手绘色彩空间混合作品

点评:图2.15中的色彩以暖红色为主,明度较高,颜色分解准确,尤其是人物的肤色分解,每一个细小的色块都有微妙的差异,显示了作者较强的颜色分解能力及对色彩的理解和认识。在细节部位采用了色块变小的方法增强混合效果,是一幅很好的空间混合手绘作品。

图2.15 空间混合手绘作品2（学生作品）

3．手绘色彩空间混合作品——凡高像

点评：图2.16是以凡高的自画像为对象进行的空间混合手绘练习作品，该作品手法非常细腻，背景中三原色的分解、皮肤颜色的分解均非常准确到位，体现了原作品的色彩应用特点和人物性格特点。极小的色块的使用增加了色彩的分解难度，在绘画过程中具有极大的挑战性，此作品体现了作者非常扎实的色彩分析能力。

图2.16 手绘空间混合人物肖像作品（作者：张晓娇）

色彩之所以丰富，是因为色彩不同量的配置而产生了变化的效果，常见的颜色基本上是由三原色变化而来的。

　　所谓原色，就是不能再被分解或合成的色彩。三原色是目前最为广泛和常用的说法，是以生理学及物理学的原理来立论的。1802年，英国物理学家托马斯·扬(Tomas Young)提出"光学三原色"学说，认为红、绿、蓝为独立色，不能由其他色合成。19世纪末，德国物理学家范·霍姆霍尔茨(Von Helmholtz)的三色学说认为，人眼视网膜的视锥细胞含有红、绿、蓝3种感光元素，人眼由于光刺激的强弱而产生了色彩感觉。

　　色彩的混合有3种形式：色光的三原色红、绿、蓝混合后变成白色光，称为加色法混合；颜料的三原色品红、柠檬黄、湖蓝混合后呈黑色，加入的种类越多越显暗浊，称为减色法混合；还有一种色彩混合方式是中性混合，包括色彩旋转混合和空间混合两种。

二、加法（色）混合

　　加法（色）混合就是色光的混合，它的特点是：色光明亮度会随着色光混合量的增加而增加。当全色光混合时则呈现白色，三原色光混合相加后得到白光，红、绿光相加得到黄色光(颜料红绿相加得褐色)，绿蓝光相加得青色光，蓝红光相加得品红色光。这是色光的第一次间色，如图2.17所示。如再用三原色与相邻的三间色相加，就得色光的第二次间色，依次下去，可得到近似光谱的色彩。加法（色）混合出来的色彩感觉是由人的视觉来做视觉混合的，混合的结果是纯度不变，明度和色相变了。

图2.17　加法（色）混合

　　色光对物体的显色影响叫演色性，在不同色光的照射下被照物体会变幻不同的色彩效果。如日光、灯光、天光等，它们本身就具有一定的冷暖倾向，而一般加法（色）混合主要体现在彩色灯光上，彩色灯光对物体的照射具有很强的色彩倾向，从而使物体改变色相，如展览会的光源、舞台照明、商品橱窗展示用光、时装表演灯等。图2.18所示为色光在舞台上的应用。人们不但要知道色光之间的混合规律，也就是它照在什么样的物体上会形成什么效果，更要多实践，否则空有理论知识是没有意义的。

　　在加法（色）混合的色光中，要注意避免用物体补色光与物体色结合，如红光照射绿色物体、紫光照射黄色物体，这样会使被照射物体变暗、变黑。

图2.18 舞台灯光混合效果

三、减法（色）混合

色彩的减法（色）混合也称减色法，各种颜料和染料的混合就属于减法（色）混合。由于物体对光谱中的色光有吸收、反射作用，其中"吸收"就相当于减法（色）的意义。颜料或染料中的红、黄、蓝为三原色。

各种色彩都可以利用三原色混合而成，混合后的新颜色增加了对色光的吸收能力，而反射能力则降低，因而明度、纯度均会降低，色相也发生变化。在光源不变的情况下，两种以上的颜料混合后，相当于白光减去各种颜料的吸收光，而剩余的反射色光就成为混合后的颜料色彩。相混的种类越多混合后的色彩越灰暗，相应的反射色光就越少。

鉴于这种情况，在调色的时候应考虑颜料的数量和调和的次数，应避免三原色等量相调，否则就会出现脏色。一般调色，如红色系与黄色系相调可得出一系列橙色；红色系与蓝色系相调可得出一系列紫色；黄色系与蓝色系相调可得出一系列绿色。橙、绿、紫就是三间色。在绘画色彩中，一般超过3种色料（不包括白）调出的颜色就偏灰、偏暗。两种色彩等量调和不宜选补色，否则颜色会越调和越暗。

颜料的三色品红、黄（柠檬黄）、湖蓝做减法（色）混合可得：品红+黄=橙、黄+湖蓝=绿、湖蓝+品红=紫、品红+黄+湖蓝=黑，如图2.19所示。颜料、染料、涂料的混合都属于减法（色）混合。

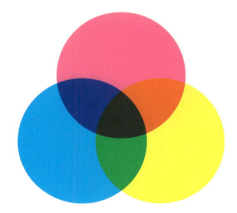

图2.19 减法混合

四、中性混合

与色光的混合相同，中性混合也是色光传入人眼，在视网膜神经感应传递过程中形成的色彩混合效果。

中性混合是加法（色）混合，但它本身不是发光体的光而是反射光的混合，也就是相混合各明度的平均值。混合过程与混合结果的明度既不增强也不减弱，故这种取明度平均值的色彩混合法叫做中性混合。

1. 色彩旋转混合

将几块不同的色彩涂在圆盘各自的位置上，快速旋转圆盘，就可以看到混合起来的色彩，这种混合起来的色彩反射光快速地同时刺激人眼，从而得到视觉中趋于平衡的混合色彩。当旋转停止后，色彩又恢复到原来的状态。

2. 空间混合

空间混合是另一种混合方式，是将几种以上的色彩并置在一起，通过一定的距离观看，使其在视网膜上达到难以辨别的视觉调和效果，也就是在视觉中产生色彩的混合。由于这种混合受到空间距离及空气清晰度的影响，因此被称为空间混合，图2.20所示为空间混合手绘水粉作品。

图2.20　空间混合手绘作品（学生作品）

空间混合的明度值既不增加也不减少，属于中性混合。空间混合也叫做色彩并置，法国印象派画家修拉的油画作品、电视屏幕的成像、彩色印刷、纺织品设计中的经纬并置等均是利用空间混合原理形成的。空间混合原理是通过并置，在一定距离内产生视觉上的色彩混合。这种混合在一定距离内往往可以将不同的鲜艳色彩转化为含灰的和谐色彩，因为

距离在这里的概念不仅仅是影像在视网膜上的投影因视角的增大而增大、视角的减小而减小的原因，空间环境还对色光起阻碍和衰减作用（这就是不管色彩是否并置，都会因距离而产生色彩含灰的和谐现象）。

3种混合形式各有其用途，色彩可在视觉之外先混合而后进入视觉区域，也可在进入视觉之后才产生混合。前者为加色、减色法混合，后者为中性混合。

第三节　色彩的对比

一、精品赏析

本节选取优秀手绘水粉色彩对比作品，帮助学习者理解色彩对比的方法，并学习作品中配色和调色的方法，以便于今后综合应用在设计色彩中。

点评：图2.21所示为在红色、绿色中加入灰色后产生的色彩纯度变化的对比作品。通过加入灰色，原色的纯度都降低了，弱化了鲜艳的程度，达到了减弱强对比的目的，形成一种色彩的弱对比关系。

图2.21　纯度对比作品（学生作品）

点评：图2.22所示为色相对比作品，在该作品中，均采用红、绿、橙、蓝等强烈对比的色相，因此画面显得艳丽而喜庆，适合表现温暖、热烈的节日气氛主题。

在生活中，人们每时每刻都在感受着色彩的韵味，同时，也在不断地用色彩表现自己。长久以来，人们并不仅仅满足于对色彩的辨别，也更致力于对色彩配合法则和规律的探求，从理论和科学的角度揭示色彩的本质和奥秘。

图2.22　色相对比作品（学生作品）

二、色相对比

1. 色相对比的概念

　　色环上不同颜色的对比所产生的差别称为色相对比。色相对比在生活中运用广泛，不同色相对比所产生的对比效果也不同。如黄色与蓝色搭配对比强烈；黄色与橙色搭配对比较弱。

2. 色相对比的规律

　　1) 色相对比

　　色相对比中红、黄、蓝纯色或补色对比最为强烈，其他颜色对比相对弱些，如图2.23所示。

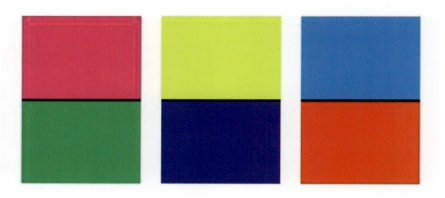

图2.23　色相对比

　　2) 色相渐变

　　纯色与黑、白、灰色调和能使颜色丰富多彩，但也降低了纯度，使色相因素淡化，并随着黑、白、灰色比重的加大逐渐变为无色，如图2.24所示。

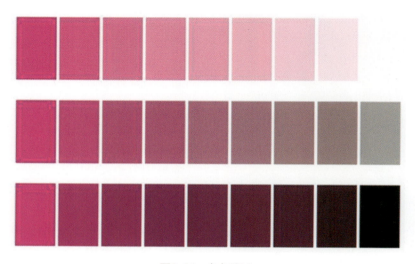

图2.24　色相渐变

3) 色相环

色相环上颜色间隔的大小决定了色相对比的强弱，组成了同类、邻近、类似、对比和补色的对比构成，如图2.25所示。

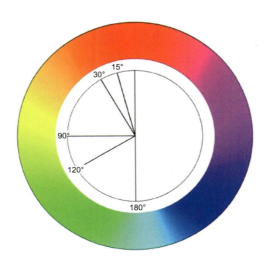

图2.25 色相环

3. 色相对比的类型

1) 同类色对比构成

色相环上距离15°角内的色彩对比为同类色对比构成，是色相对比最弱的对比构成，具有单纯、雅致、平静的视觉效果。由于对比色相距离较近，即容易出现色彩单调、模糊的问题。设计中通常用于面积较大处。

2) 邻近色对比构成

色相环上距离30°角左右的色彩对比为邻近色对比构成，是色相对比较弱的对比构成，具有统一和谐、淡雅、耐看的视觉效果。与同类色对比相比更明显、丰富、活泼，弥补了同类色相对比的不足。

3) 类似色对比构成

色相环上距离90°角左右的色彩对比为类似色对比构成，属色相的中性对比，具有清新明快、鲜艳的视觉效果。与邻近色对比相比更优雅、更容易被注视。类似色对比构成在设计中运用广泛，是较常用的对比手段。

4) 对比色构成

色相环上距离120～150°角之间的色彩对比为对比色构成。色相环中对比色跨度较大，色相对比强烈，具有爆发力、醒目、激情喜悦、动感等视觉效果特征，但容易使人兴奋，造成视觉以及精神疲劳。

5) 补色对比构成

色相环上180°角相对的色彩对比为补色对比构成，是色相对比最强、最刺激的对比结构，具有饱满、活跃、含蓄、生动等视觉效果。但会给人不安定、不协调、过分刺激的感觉。用于标示、广告牌等易被注视的设计中。

图2.26所示为色相对比练习手绘作品，该作品应用了红色与绿色、紫色与黄色、橙色与蓝色3对互补色相，通过3对色相的互相穿插布局画面，避免了画面强烈刺激和强烈对比的效果。

图2.26　色相对比作品（图片提供：幺红）

三、明度对比

不同明度的色彩并列在一起所产生的视觉效果和心理效应称为明度对比。明度对比不限于两个色彩，也可能是多个色彩的组合，也不限于同色相的彩度。两种以上的色彩并置时，明度愈高的色彩显得愈明亮，而明度愈低的色彩显得愈暗淡。如果同明度的灰色分别放在黑、白纸上，会感觉到黑纸上的灰色要比白纸上灰色更明亮，这是通过同时对比造成的一种错视现象。图2.27所示为同明度灰色分别在黑色和白色底上的效果。

图2.27　同明度灰色在黑底和白底上的对比效果

1. 明度对比的规律

在色彩对比中，明度对比最为强烈，人的知觉度也是最强烈、最醒目的。明度对比对空间感、物体的光感、形体感及可视度是至关重要的。色立体的两极分别是白色调与黑色调，中间为灰色调。在艺术设计作品中只运用黑、白、灰作为画面的色调，也会达到一种独特的艺术效果，中国画、版画、素描都是黑白对比的艺术表现。图2.28所示为黑、白、灰色调手绘水粉对比作品。

图2.28　黑白灰对比作品（学生作品）

2. 明度九调对比

明度基调构成从黑色至白色分为9级不同明度的基调，1～3为低明调，4～6为中明调，7～9为高明调。图2.29所示为黑色到白色的九调渐变关系。在明度对比中，如果以低明调色彩作为主要基调，加入长间隔的高明色，称为低长调；加入短间隔的低明色，称为低短调；加入中间隔的中明色，称为低中调。以此类推即可得出明度对比九调：高长调、高短调、高中调、中长调、中短调、中中调、低长调、低短调、低中调。

九调对比能产生如下视觉效果。

(1) 高长调：明度对比强烈，视觉效果活泼、明亮、富有刺激感。

(2) 高中调：视觉效果明亮、愉快、优雅、富有女性感。

(3) 高短调：视觉效果柔和、明净、使人产生亲切感。

(4) 中长调：视觉效果稳静、强健、坚实、富有男性感。

(5) 中中调：明度对比适中，视觉效果丰富、舒适感。

(6) 中短调：视觉效果模糊、朦胧，给人以深奥、沉稳感。

(7) 低长调：视觉效果苦闷、压抑感，具有极强的视觉冲击力。

(8) 低中调：视觉效果厚重，给人以朴实、有力度感。

(9) 低短调：明度对比较弱，视觉效果深沉、忧郁、寂静感。

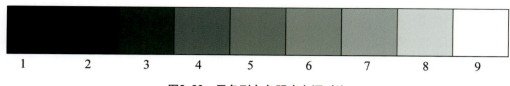

图2.29　黑色到白色明度九调对比

四、纯度对比

纯度对比指色彩的鲜艳与灰暗的对比，色彩的鲜艳与灰暗的差别愈大对比愈强，色彩愈鲜明艳丽；色彩的鲜艳与灰暗的差别愈小对比愈小，色彩愈显得浑浊。

1．纯度对比的规律

色彩的纯度变化可以通过加入黑、白、灰、三原色、补色来获得。

(1) 纯色加入白色，色彩变亮，彩度减弱。

(2) 纯色加入黑色，色彩变暗，彩度减弱。

(3) 纯色加入灰色，色彩变淡，彩度减弱。

(4) 纯色加入三原色的比例不同可获得的纯度也不同，可调出多种灰色，同时降低了纯度。

(5) 纯色加入补色，随着补色加入比例的相等由灰变无色，降低了纯度。

纯度的对比能增强颜色的鲜明程度，使画面生动、活泼、注目及情感倾向明显，视觉上也不会有刺激的感觉。纯度对比的视觉刺激远不及明度对比和色相对比，在色相、明度相等的条件下，纯度对比的特点是柔和，愈是纯度差小，柔和感愈强。

图2.30所示为以蓝色和紫色两种纯色为主的画面加入白色之后形成的对比效果。

图2.30　纯度对比——纯色加白效果（图片提供：幺红）

2．纯度对比的类型

对比色彩间纯度差的大小决定彩度对比的强弱，不同的色相情况就不完全一样。纯度与明度相同的无色灰混合可分为9种纯度的调子：鲜明对比、鲜中对比、鲜弱对比、中强对比、中中对比、中弱对比、灰强对比、灰中对比、灰弱对比。9种调子中相差3个阶段内的调子可分为3种彩调：低彩调、中彩调、高彩调。

3. 3种彩调的心理反应

(1) 高彩调：靠近纯色的一方称为高彩区，颜色鲜艳、强烈，给人以积极、快乐、热闹的感觉。

(2) 中彩调：中间相邻的3个调子为中彩区，颜色沉稳、柔和，给人以安全、祥和的感觉。

(3) 低彩调：最后段为低彩区，颜色淡雅，给人以清新、明快的感觉。

图2.31所示为同一幅手绘水粉作品不同纯度变化的效果。

图2.31　纯度对比练习（图片提供：幺红）

五、色彩的易见度在生活中的应用

在生活中，色彩的易见度知觉最常被用于各种指示牌，其颜色的搭配要突出使其在远距离就很醒目，多以强烈的对比色或者互补色都可以用来搭配，以期能够非常醒目地让观者发现，并提早做出相应的行为。

图2.32和图2.33所示为生活中的交通指示牌，图2.32中蓝色和白色的搭配采用的是高明度色与低明度色搭配的原理，使画面效果醒目突出；而红色和黑色的搭配中，红色是最醒目的颜色，黑色是无彩色，两种颜色搭配起来同样醒目。

图2.32　交通指示牌

图2.33　道路指示牌

图2.32和图2.33所显示的交通指示牌一般用色要求对比强烈，造型简洁明快，尤其要能够在比较远的距离也能够非常明显地看到指示，并能够提前做出相应的判断。

在人们知觉感受条件下，色彩会引起强烈的心理效应，被色彩诱导下的情感会因色彩的种类不同而有所差异。

第四节　色相关系的调和

一、精品赏析

本节选择许多优秀的手绘作品进行赏析，希望通过对作品的分析理解色彩调和的理论知识，能够体会作品中的调和方法，并最终应用在自己的设计作品中。

点评：图2.34所示为有彩色与无彩色的调和作品。无彩色与有彩色的调和可以是互相混合在一起，改变纯度和明度的调和，也可以是并置在一起的调和。该作品就属于后者。调和的结果是改变了红色过于耀眼的效果，使画面略显平和。

图2.34　无彩色与有彩色调和（学生作品）

点评：图2.35所示为无彩色的调和作品。无彩色的调和只能通过改变明度的方法来实现，该作品中，有的小画面利用无彩色进行了调和关系上的改变，显得雷同中也有变化，同时与少量有彩色搭配，使画面又更显活泼。

图2.35　无彩色调和（学生作品）

点评：图2.36所示为同一色相蓝色的调和作品。作品中只有一种色相——蓝色，可以通过改变蓝色的明度、纯度两种办法来调和。该作品中蓝色的明度和纯度均有调和变化，使整体画面在统一中又富有节奏感。

图2.36　同一色相调和（学生作品）

色相关系的调和是指色相要素不变化或者很近似，然后进行色彩的明度和纯度方面的变化，这就是所谓的单性同一调和以及单性近似调和，下面将分别进行分析。

二、无彩色的调和

无彩色系的调和是比较容易的，明度之间差异缩小之后就会形成非常明显的调和效果。同样的道理，如果明度太接近，就会使无彩色之间的调和变得非常模糊，所以过渡的调和就会没有变化，产生混沌的效果。图2.37所示为相差两个明度阶层的无彩色调和效果，可见达到了调和效果，并且各自还有相对独立的色彩性格倾向；图2.38所示为相差一个明度阶层的无彩色调和效果，可见二者之间差异非常小，虽然调和效果具备了，但是给人一种模糊不清、含混的感觉，各自的特色已经非常不明显了。

无彩色的调和只能是在明度上进行改变，因为加入黑、白、灰进行的纯度改变对于无彩色来说是没有意义的，或者说其变化是等同于明度变化的。

图2.37　相差两个明度阶层的效果

图2.38　相差一个明度阶层的效果

三、无彩色与有彩色调和

相对于有彩色而言，无彩色没有明显的色相偏向，它们中的任何一色与有彩色搭配都可以形成调和的效果。在设计色彩的应用中，如果有彩色之间的搭配发生冲突时，经常将无彩色穿插在其中，来使之达到互相调和的效果，在调和无彩色，需要丰富的经验和技巧，并不断尝试更和谐的搭配。图2.39所示为用黑色作为背景调和红色的效果，图2.40所示为用黑色作为边框来调和纯度较高色相的效果。

图2.39 无彩色与有彩色调和1（学生作品）　　图2.40 无彩色与有彩色调和2（学生作品）

在无彩色中，黑和白是两个极端颜色，对比强烈；而灰色作为中性色，具有柔和、平凡的特点，与有彩色进行搭配的时候，能够很容易地起到互补、缓冲、调和的作用。灰色的变化非常丰富，从浅灰到深灰色调均有，能增加画面的层次，使画面更加丰富，更具调和的效果。图2.41所示为黑白之间的明度阶层渐变效果，图2.42所示为用灰色作为部分背景色后达到的调和效果。

图2.41 无彩色明度渐变效果（学生作品）　　图2.42 灰色调和有彩色效果（学生作品）

四、同色相的调和

同色相的调和属于单性同一调和，需要改变另外两个属性——明度和纯度，来弥补同种色相组成画面的单调感。同色相调和时，相同因素比较多，通过改变明度和纯度两个因

素是非常容易达到调和效果的，调和之后会产生朴素、单纯、柔和的感觉。图2.43所示为同色相明度阶层变化效果，即单性同一调和效果，图2.44所示为同色相改变明度和纯度两个因素后调和的效果，为了避免画面单调，此作品还加入了无彩色和黄色进行调和。

图2.43　改变明度调和同一色相1（学生作品）　　图2.44　改变明度调和同一色相2（学生作品）

同色相的调和容易产生的问题就是，有时候会让人感觉过于单调，没有起伏变化，这时，可以适当加入其他色相来进行弥补。

五、类似色的调和

类似色是指在色相环上相差30～90°角以内的颜色，如橘红和橘黄，紫罗兰和玫瑰红、紫红。类似色在色相环上非常临近，所以也是非常容易达到调和效果的，如橘红和橘黄的搭配本身就非常调和，图2.45所示为橘红和橘黄类似色调和效果。但是过于协调就会让人觉得单调，因此还是需要通过改变明度和纯度的方法来产生变化，如图2.46所示为紫色系列的类似色调和的效果，整体需要显得非常柔和。

图2.45　橘红和橘黄调和效果（学生作品）　　图2.46　紫罗兰和玫瑰红调和效果（学生作品）

在实际应用中，此类调和由于具备柔和、协调的特性，常被用于女性题材的设计作品中，图2.47所示为女性题材的矢量画作品，柔和的紫罗兰色和紫红色通过改变明度进行调

和，使作品显得柔软、和谐；图2.48所示的背景图案是利用柠檬黄色和橙黄色进行明度和纯度变化而产生的调和效果。

图2.47　紫色调和效果

图2.48　柠檬黄和橙黄调和效果

六、对比色的调和

对比色是指在色相环上处于120～150°角之间的色彩对比，如橙色与绿色、黄色与红色、绿色与紫色，对比色的搭配在生活中是很常见的。图2.49所示的橙子与绿叶的搭配，图2.50所示的紫色喇叭花与绿叶的搭配，都是非常明快的色彩搭配。

图2.49　橙色与绿色搭配

图2.50　紫色与绿色搭配

对比色搭配在一起，由于其色相差比较大，会使人感到一种冲突感，要想达到调和的目的，必须通过改变明度和纯度产生共性。图2.51所示为绿色和紫色调和的手绘作品效果，图2.52所示为红色和绿色、橙色变化了明度搭配调和的手绘作品效果，其画面效果柔和、恬淡，适合表现女性或者儿童题材。

图2.51　绿色和紫色调和（学生作品）　　　　图2.52　红色和黄色调和（学生作品）

七、互补色的调和

互补色是指色相环上处在180°直径两端的两个颜色，如红色和绿色、蓝色和橙色、黄色和紫色，互补色中包含着三原色，实际上就包含了色相环的全部颜色。互补色放置在一起会显得非常鲜艳、对比强烈，如红色和绿色搭配，红色更红，绿色更绿，为了达到调和的目的，可以降低二者的纯度，或者提高明度。图2.53所示为通过改变明度的方法来降低强对比效果并使二者调和的手绘作品；图2.54所示的矢量图作品为通过降低纯度的方法来使红色和绿色调和。

图2.53　提高明度调和互补色（学生作品）　　　图2.54　降低纯度调和互补色

八、色彩调和的应用

色彩有3个属性：色相、明度和纯度。色彩的调和就是通过改变色彩的3属性来实现的。色相的调和可以是色相不变而改变明度和纯度的同一调和，也可以是色相近似的调

和。当人们需要的色彩对比过于强烈和鲜艳的时候，就需要进行色彩的调和，色彩的调和应用在生活中是很常见的，如网页设计、包装设计、服装设计等，3个属性的微妙变化都可以产生色彩调和上的变化，调和的最终效果也是千变万化的，需要在实际工作中不断地去体会和感受。

图2.55为利用淡黄、柠檬黄、中黄，通过明度、纯度的微妙变化来调和同种色的，使网页画面产生了极其微妙的韵律美感，同时用细小的颜色做点缀使整个页面变化更加动感。

图2.55　同种色的调和

在网页设计中，颜色的搭配至关重要，根据受众的不同，要采用不同的、有针对性的色彩搭配，而其中颜色面积的大小、颜色位置的摆放、菜单项目位置的摆放等，都决定了最终的效果。

图2.56是以黄色和紫色搭配的网页设计，这样的颜色搭配比较少见，因为黄色和紫色是互补色，颜色应用不好就会使对比过于强烈，会过于刺激人的感官。此作品运用了降低纯度和提高明度的手法，在黄色中加入了中黄色，紫色中加入了红色，紫色面积还应用了明度渐变的效果，圆心发射的位置突出了主题文字，同时也缓和了视觉上的刺激。

图2.56　对比色的调和

通过以上的网页设计用色可以看出，画面颜色过于平淡的时候可加入适量的类似色、对比色调和画面；颜色对比过于刺激的时候可以适当加入同类色或者类似色、无彩色达到统一调和的目的。色彩面积用得多或少，纯度、明度高或低，以及色彩之间的搭配都需要反复的尝试才能到达最满意的效果。

本 章 小 结

通过本章的学习，需要熟悉和掌握色彩的3个属性，这对于认识色彩、表现色彩、创造色彩极为重要。只要有一种色彩出现，它就同时具有3种基本的属性，即色彩的三要素：色相、明度和纯度。

色彩之所以丰富，是因为色彩不同量的配置会产生变化的效果。色彩的混合有3种形式：色光的三原色红、绿、蓝混合后变成白色光，称为加色法混合；颜料的三原色品红、柠檬黄、湖蓝混合后呈黑色，称为减色法混合；还有一种色彩混合的方式是中性混合，包括色彩旋转混合和空间混合两种。色彩体系的建立，对于研究色彩的标准化、科学化、系统化及实际设计应用均有着举足轻重的作用。

思 考 与 练 习

1．什么是色彩的三要素？它们之间是什么关系？
2．任选一幅名画，运用色彩的三要素，分析作者对色彩的应用特点。

课 后 训 练

1．通过颜料调色，手绘水粉12色相环或24色相环作品。
2．任选一个色相的颜色分别进行9个阶层的明度推移和纯度推移。
3．任选一副彩色图片，依据其进行空间混合练习，画面单元小格子不大于0.5mm。

要求：使用水粉颜料，纸张为8开水粉纸，画面大小为20cm×20cm。注意颜色的调和过渡要均匀、柔和。

第三章　色彩的工具和材料

教学目标

通过本章的学习，要使学生掌握水粉、彩色铅笔、马克笔等工具材料的应用特性和绘画特点，并了解各种表现方式的长处，同时在绘画和实践过程中，比较各种材料的表现力和性能。

教学要求

(1) 水粉颜料的性能和用色特点。
(2) 水彩颜料的性能和用色特点。
(3) 彩色铅笔的性能和用色特点，适合表现哪种风格的美术作品。
(4) 马克笔的性能和用色特点，适合表现哪种风格的美术作品。

中国有句古话："工欲善其事，必先利其器"，意思是要做好任何一件事情，在工作以前，必须了解和完善工作所用的工具，只有这样，才能使工作进行得顺利。将这句话引申到画色彩上，似乎也更为贴切。色彩本身就是一门对材料和工具要求较高的绘画形式，因此，学生在学习色彩以前必须对色彩的工具以及材料的性能有一个大体的认识和了解，这样才能有的放矢地学好色彩课程。

第一节 水　　粉

一、精品赏析

水粉材料是绘画领域中最常用的工具之一，水粉色料有一定的覆盖力，可以反复进行修改，是初学绘画者最方便、最实用的工具材料之一。水粉表现的题材可以是静物、自然、风景、人物等，题材非常丰富。通过对优秀作品的欣赏，读者可以体会其中的用色特点、构图方式等，也可以将其作为临摹的典范。

1．手绘水粉画赏析——偏冷色调

点评：图3.1所示为手绘水粉画作品，该作品构图完整，空间感强，色彩调和和谐，环境色和物体固有色的关系处理得比较准确，表现手法轻松熟练。

图3.1　冷色调水粉画作品

2．手绘水粉画赏析——暖色调

点评：图3.2为以暖色调为主的水粉作品。整体画面以温暖的黄色、粉色调为主，显得画面的阳光非常灿烂，物体的背光处均有暖色调。整体画面色调统一，关系准确，物体体积感也比较强。

图3.2　暖色调水粉画作品

二、水粉的概念

水粉颜料简称水粉,属水溶性颜料,是由色粉加树胶、白垩、甘油及一些防腐剂制成的,在我国则有多种称呼,如广告色、宣传色等。水粉画就是用水调和粉质颜料,画在纸上或布上的一种绘画。

三、水粉的性能

(1) 水粉色彩纯度与明度的局限性。水粉颜料中含有粉质,颜色不透明,覆盖力较强,干画涂厚则类似油画,湿画薄涂又像水彩画,因此颜色干湿反差较大。水粉颜料在湿的时候,颜色的饱和度和油画颜料一样很高,而干后,则变淡变灰,颜色失去光泽,饱和度大幅度降低,这就是它颜色纯度的局限性。水粉的明度则一般是由调和白色颜料来决定的,往往有些颜色只以少许的调和,在湿时和干时,其明度就表现出或深或浅的差别。由于水粉干后颜色普遍变浅,掌握好这一规律对作画是极为有用的。

(2) 水粉颜料的个性差异。水粉颜料的大部分颜色是比较稳定的,如土黄、土红、赭石、中黄、橄榄绿、群青、湖蓝等。但也有少量颜料的颜色极不稳定,如深红、青莲、紫罗兰等色,易出现翻色,不易覆盖。而讲到水粉颜料具有较强的覆盖力,这是总体而言,其实仍有几种具备透明性能的水粉颜色,如柠檬黄、青莲、玫瑰红等色。因此,充分掌握水粉各颜料的个性,了解它受色能力的强弱、覆盖能力的大小,对于绘制好水粉画是极为重要的,这需要在作画实践中不断总结,熟练掌握,图3.3所示为水粉颜料。

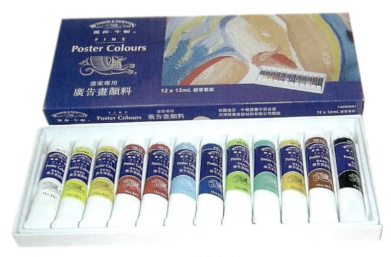

图3.3 水粉颜料

四、常见水粉颜料颜色的种类

红棕色系:深红、大红、朱红、玫瑰红、紫红、肉色、橙红、土红、棕红、赭石、熟褐。

黄色系:橘黄、土黄、深黄、中黄、淡黄、柠檬黄。

绿色系:墨绿、深绿、橄榄绿、中绿、粉绿、淡绿、黄绿、翠绿、草绿、浅草绿、深草绿。

蓝紫色系：普蓝、群青、天蓝、湖蓝、钴蓝、鲜蓝、酞菁蓝、紫罗兰、青莲。
高级灰（八大灰）：蓝莲、牙黄灰、浅蟹灰、豆沙红、豆绿灰、月灰、米陀。
灰度：煤黑、钛白、培恩灰。
特殊颜色：荧光桃红、荧光橙、荧光黄、荧光绿、金、银、紫铜。图3.4所示为荧光水粉颜料。

图3.4　荧光水粉颜料

五、常用画具

1．画笔

水粉画笔的一般要求是能吸水、弹性强、偏硬一些。由于水粉画是兼容性很强的画种，因而它使用的绘画工具范围也较广，水粉笔、水彩笔、油画笔、毛笔、板刷等都是常用工具，可根据个人的作画习惯选择使用。调色时注意深色和浅色的笔最好分开以保证色彩的鲜明度和纯净度，图3.5所示为水粉画笔。

图3.5　水粉画笔

2．画纸

水粉画用纸的一般要求是质地结实、吸水适中，不要过分光滑。常用的有素描纸、水粉纸、水彩纸、绘图纸、有色纸和白卡纸等。各种纸的质地和吸水程度不同，表现效果也不同。无论使用何种纸，都要掌握纸的性能，而且在作画之前最好在画板上把纸张裱好，避免皱曲，这样，干燥后的纸面会十分平整，能够保证绘画平整舒畅。

3．颜料和调色盒

颜料一般有瓶装、锡管装和袋装颜料粉几种，以管装为优，宜长时间保存不干涸。用户可根据绘画要求选择使用。

颜料应按照色彩的明暗和冷暖类别依次排列，使用时不致混乱。常用的颜色及排列顺序为：深红、大红、朱红、橙色、土黄、中黄、柠檬黄、永固浅绿、宝石翠绿、湖蓝、群青、普蓝、培恩灰、凡戴克棕、熟褐、熟赭。

调色盒一般用带格子的比较合适，宜大不宜小，格子上可盖块薄海绵以保持水分。还可以使用其他白色的塑料盘或瓷盘调色。

4．其他

除上述工具之外，还应准备一些辅助工具，如刷笔用的水罐、带有喷雾口的小瓶或纸巾等，另外，海绵也是用来清洗和修改画面的常用工具。

六、作品赏析

图3.6所示为水粉画作品，由于水粉的覆盖力很强，可以在颜色之间互相覆盖，因此可以方便修改和反复练习，是初学绘画者很好的一种锻炼绘画能力的方式，水粉画的绘画主题也很丰富：静物、人物、风景、色彩平面构成作品等。

图3.6 水粉画作品

第二节 水 彩

一、精品赏析

　　水彩颜料覆盖力没有水粉强，但是水彩表现力清澈、透明，非常适合表现温馨、浪漫的绘画主题，优秀的水彩作品将水彩的透明质感表现得淋漓尽致，如同让人的心灵得到了洗涤和升华。

点评：图3.7所示为手绘水彩画作品，作品用色清新亮丽，选取的主题生动活泼，完美地体现了水彩颜料透明和清澈的用色特点。

图3.7　手绘水彩画作品（图片来源：昵图网）

点评：图3.8所示为美国著名现实主义水彩画家Steve Hanks的作品。他的作品主题来自于生活的点点滴滴，以妇女和儿童为主，作品充分发挥了水彩清澈透明的特性，画面恬淡、自然，让人不禁怦然心动，是对观者心灵的一种净化，并让人仔细去感悟人生的真谛。

图3.8　手绘水彩画作品（作者：Steve Hanks）

二、水彩的概念

水彩画是用水调和透明颜料作画的一种绘画方法，简称水彩。水彩画是很普及的一个画种，作为独立的绘画形式，其形成与发展经过了一定的历史过程。世界上第一幅水彩画是出自德国画家丢勒之手，但其成为独立画种并兴盛、发展是在英国，至今已有300年的历史了。水彩画同其他画种一样，因为使用的工具、材料的不同，有其特长，也有其局限，从而形成了能独立存在的艺术特点。

三、水彩的性能

水彩在表现色彩上是最简便的。因为它的价格低所以它在所有的色彩画种中有最大的普及性，初学绘画者往往从水彩开始培养色彩感。绘水彩画时，如调和颜色过多或覆盖过多会使色彩肮脏，水干燥得也较快，所以水彩画不适宜制作大幅作品，而适合制作风景等清新明快的小幅画作。此外，因水彩工具较轻，携带方便，适合用以练习速写、户外写生、收集素材。

透明是水彩最显著的特点。水彩颜料色粒很细，与水溶解可显得晶莹透明，把它一层层涂在白纸上，犹如透明的玻璃纸叠加的效果，使人有清澈透明之感。也因此，水彩浅色不能覆盖底色，不像油画、水粉画颜料那样有较强的覆盖力。用水彩作画时，画亮部必须留出纸的白色。

作水彩画是用水溶化了大部分透明颜料画在纸上，靠着溶化在水中的色彩布置、渗化、重叠，形成物象。用水调色，充分发挥了水分的作用，使画面灵活自然、滋润流畅、淋漓痛快、韵味无尽，这是水彩画特有的格调。

一幅好的水彩画除了内容与情感的表达深刻之外，给人的感觉是湿润流畅、晶莹透明、轻松活泼，此种感觉就是水彩画的特点。

水彩画与中国传统水墨画没有鸿沟，二者在工具上很接近。水彩画从外国传入我国的时间不长，但从绘画工具而论，我国也有丰富而长久的使用水彩的经验。那些以用色为主的没骨花鸟、浅绛山水，既是国画又是水彩画。水彩的湿画法中，不同笔触的墨彩相互渗透，就有一种类似于中国画的效果。

四、常见水彩颜料颜色的种类

水彩盒的排色顺序其实就是颜色的明度表：白色、淡黄、朱红、紫罗兰、天蓝、黄绿、粉绿、柠檬黄、中黄、桃红、青莲、湖蓝、淡绿、翠绿、橘黄、橘红、大红、枚红、群青、钴蓝、中绿、墨绿、灰色、土黄、土红、深红、赭石、褐色、普兰、橄榄绿、深绿、黑色。

五、常用画具

1. 画笔

品质良好的画笔在水彩画作画中最为重要。水彩画笔要求含水量大而弹性又好，油画笔太硬且含不住水分，不宜用来画水彩（但有时可以用来追求某种特殊的效果）。狼毫水

彩笔、扁头水粉笔、国画白云笔、山水笔等都可用来画水彩。其中，扁形毛笔或鼬毛笔善于塑造面，圆头水彩毛笔善于画浑厚的点和粗线，能形成特殊的风格和效果，但都不如中国画笔灵活。图3.9所示为水彩画笔。

图3.9 水彩画笔

2．颜料

市场上销售12～20种的盒装锡管装颜料便够用了，必备的常用颜料有：柠檬黄、中黄、橘黄、土黄、朱红、大红、曙红、深红、土红、赭石、生褐、熟褐、翠绿、橄榄绿、群青、钴蓝、普蓝、天蓝、象牙黑或煤黑。图3.10所示为水彩颜料。

图3.10 水彩颜料

3．画纸

水彩画的用纸对画的效果影响很大，同样的技巧在不同的画纸上的效果极不相同。水彩画用纸的基本要求是：画纸要白，愈白愈好，这样才能使涂在上面的透明颜料毫无变化地显现出来，并保证画面亮部的光的度数；画纸的表面能存水，画纸的质地或纹理要粗糙一些，以取得绘画所需要的效果；画纸必须强韧而耐久，遇水不翘，画纸质厚实，能支持画笔在纸面干湿状态下的反复上色。

4．调色盘

水彩调色盘选择愈大愈好，其调色区域必须是白色的，以确保将颜料涂到画纸之前能正确判断所调出的颜色。

六、作品赏析

图3.11所示为水彩风景画作品，水彩颜料覆盖力不强，因此在绘画过程中要在需要留白的位置提前预留。水彩画比较适合表现清新自然的风景，熟练应用后也能表现其他复杂的主题。

图3.11　水彩画作品

第三节 油　　彩

一、精品赏析

　　油画颜料的色彩表现力强于其他任何颜料，适合表现任何主题元素，尤其适合表现有体积感、重量感的主题。优秀的油画作品，如同真实的历史照片，逼真而细腻。本节通过欣赏西方的著名油画作品，深刻体会油画颜料的独特优势。

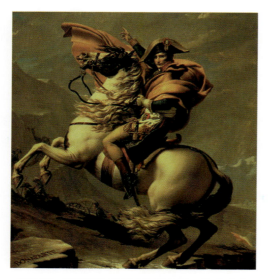

图3.12　跨越阿尔卑斯山圣伯纳隘口的拿破仑
（雅克·路易·大卫　法国）

点评：图3.12所示为法国新古典主义画家雅克·路易·大卫的作品，他的作品构图严谨、技法精细、用色细腻；追求真实感，画风简朴、庄重，大量作品均显示出强烈的历史责任感和英雄主义情怀。画面上年轻的拿破仑充满梦想和自信，他的手指向高高的山峰，昂首挺立的烈马与镇定坚毅的人物形成对比。

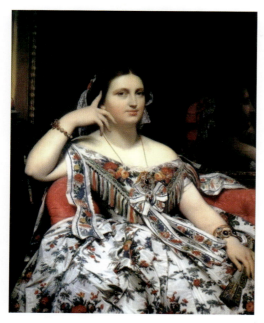

图3.13　莫特西埃夫人（安格尔　法国）

点评：图3.13所示为法国古典主义画派最后的代表画家安格尔（1780—1867）的油画作品《莫特西埃夫人》。安格尔绘画技艺精湛，擅长刻画和表现人物纯真细腻的情感，用色明朗干净，线条非常纯净，善于表现人物优美的姿态、女性细腻的皮肤以及饰物的质感。安格尔的作品具体表现在对客观现实的尊重，注重色彩的运用和按照美的规律对对象的变形处理，充满浪漫主义的气息。

二、油彩的概念

油彩画简称油画，是用含有油质的颜料在画布、纸板或木板上绘成的。作画时使用挥发性较强的松节油和干性的亚麻仁油等作为稀释剂调色。油画是西洋画的主要画种之一，它的运用难度大于一切固体画料和水溶性画料。它的表现力也是其他任何画料所不可比拟的，油彩具备艳丽之质，使用牢固而原质有形的调合颜料，使得油彩画作色彩丰富，立体质感强，特别有利于表现沉稳有力、雅重典丽的格调和湛深的调子。

三、油彩的性能

与其他画种颜料相比，油彩颜料的主要特征是：其色彩具有透明感和光泽，本身有可塑性，厚涂堆积及捺下的笔触，都可以依原样而定下形状。油彩颜料的这种特性，使油画在观感上产生出能与人们思想情感共振的节奏与力度。准确地运用油彩颜料，其色彩艳丽凝重，色感湛深，具备蕴藏之力，倍觉韵味浓郁。油彩颜料在干结之后，柔软之中显现硬感，肌理细腻，骨肉匀净，仪态万千。运笔之中所作多次重复涂抹，能够调成各种各样调和感的色调，蕴涵深而意韵精致，并可表现强烈的掩盖力或澄彻的透明之质，充分表达出画面的肌理效果，传达着艺术家的心理感受，影响着作品的感染力度。油彩颜料略显不足之处是干燥得慢，也就是挥发和氧化的过程慢，尽管从另一角度讲这也是优点，有利于精雕细镂，从容运笔，但毕竟影响绘画进度。

四、常见油彩颜料的颜色种类及特性

1. 白颜色

铅白：化学成分是碳酸铅，做成油画色覆盖力较好，是目前油画色里最佳的白色。

锌白：化学成分是氧化锌，常被用来做底子材料。

钛白：化学成分是氧化钛，其涂盖力最好。

2. 常用黄色

铬黄：铬黄是中性的铬酸铅，是一种非常漂亮的略带暖性的颜色。

橙黄：是黄色中稍带红色的颜料。

镉黄：镉黄的化学成分是硫化镉，中黄油画色就是镉黄，其耐光性很好，能经久不变色，无毒，非常稳定，干得较慢。

土黄：土黄属于矿物质颜料，是黄颜色中稳定性最好的，有很强的着色力和覆盖性，干后色层坚实，可以和任何颜料混合使用。图3.14所示为油画黄色系列颜料。

3. 常用的褐色

生褐和熟褐：这两种颜料的色彩都偏暗，均为天然土质颜料。生褐色含有淡淡的绿色倾向，熟褐色略带红色倾向，年长日久倾向性会更强。熟褐的比重较轻，容易从色层里泛上来。这两种油画色干得快，与其他颜色混合干得更快，单独使用时切忌在它的色层未干透之前画其他颜色，不然画面干后易龟裂。图3.15所示为油画褐色系列颜料。

图3.14 油画黄色系颜料

图3.15 油画褐色系颜料

4．常用的黑色

象牙黑：是将动物骨骼在隔绝空气的条件下焙烧而成的骨黑。作为油画色稳定性很好，干后不易龟裂，是最纯正的黑色颜料。可调和任何颜料使用，是我国目前生产的黑颜料中最好的品种。

煤黑：是从煤烟里生产出来的颜料。具有冷的色调，有很好的稳定性，干得较慢，可调和各种颜料使用。

5．常用的蓝色

群青：最早是用天然的半宝石（玉青石）磨碎扬弃杂质而成，它具有漂亮晶莹的色调，价格昂贵。现在人工合成的群青稳定性极强，附着力差，覆盖力一般，干得较慢，适合于透明画法。

钴蓝：其成分是氧化钴，是蓝颜色中稳定性最好的，覆盖力和干燥度中等，适用于透明画法，单独使用效果最好。切忌在没有干透的色层上使用，过厚则容易干裂。

天蓝：含锰，是与钴蓝相近似的色彩，有一定的稳定性。

普蓝：又称巴黎蓝，是铁和氰的化合物，着色力极强，稳定、干得较快。与铅白、镉色、土红调和，会起氧化作用，久后会使画面发褐。

青莲：是一种含砷酸盐的颜色，稳定性一般，耐光性差，易褪色。图3.16所示为油画蓝色系列颜料。

图3.16 油画蓝色系颜料

6. 常用的绿色

宝石翠绿：稳定性强，覆盖力弱，色彩晶莹透明，是一种比重较轻的透明色，可用于透明画法。

翡翠绿：也叫翠绿，色彩浓郁，是绿色中最稳定的颜色，干得较慢。

中铬绿：有很好的覆盖性，干得很慢，稳定性极好，与镉黄调和有反应。

钴绿：覆盖力一般，干得快，能与各种颜色调和，稳定性较好。

土绿：是一种带褐色的土质颜料，较易干，有较好的覆盖力，色彩偏暖但不很鲜明，可与任何颜料调和，很稳定。

粉绿：是从含铁的天然矿物中提取研制而成的，有较好的覆盖力，可与任何颜色调和，较稳定。图3.17所示油画绿色系颜料。

图3.17　油画绿色系颜料

应注意，红色和朱色有差异。红色系列主要有深红、洋红、玫瑰红；朱色系列主要有朱色、镉红等。两者有差异，其中朱色具有红印色一样的颜色，使用不当，会由画面突出，破坏整体格调。

五、常用画具

1. 颜料

与油画相伴而行，油画颜料的发展也经历了漫长的历史过程。现在的油画颜料大都装在铝管内，型号较多，种类已达百余种。油画颜料主要分为无机和有机颜料两大类。无机颜料又分为天然颜料，如赭石、黄土等；化学合成颜料，如钴蓝、镉系列等。无机颜料是矿物颜料，比较牢靠，掩盖力较强。有机颜料如木槿紫、茜等，它们是以动植物的汁液或者人工染料为原料制成的，透明度高，色彩相当鲜艳，但耐光性差。颜料的性能与其所含的化学成分有关，调色时，化学作用会使有些颜料之间产生不良反应。因而，掌握颜料的性能有助于充分发挥油画技巧并使作品色彩经久不变。

2. 画笔

因油画颜料较厚，油画用笔一般为扁形的硬毛笔，有多种型号。根据油画表现的需要，软毛笔及圆形毛笔等也必不可少，如图3.18所示。绘制油彩画通常还采用其他作画手

段，画笔只是其中一种主要的表现工具而已。

图3.18 油画画笔

3．画刀

画刀又称调色刀，刀口薄而富有弹性，有尖状、圆状之分，可以用于在调色板上调匀颜料，还常常以刀代笔，直接用刀作画或部分地在画布上形成颜料层面、肌理，增加表现力，达到画笔达不到的效果，如图3.19所示。

(a)

(b)

图3.19 油画刀

4．画布

画布是绘制油画的基本材料，须事先将画布紧绷在木质内框上，而后用胶或油与白粉掺和稀释均匀地涂刷在布的表面制作而成，一般做成不吸油又具有一定布纹效果的底子，或根据创作需要做成半吸油或完全吸油的底子。布纹的粗细根据画幅的大小和作画效果的需要选择。画布的质地以亚麻布最好，而棉布、化纤织物及混纺布等材料较少或不宜采用。另外，经过涂底制作后，不吸油的木板或硬纸板也可以代替画布。图3.20所示为油画布料。

图3.20　油画布料

5．画油

画油大体分为3种：溶解油，用来稀释颜料调色；光泽油，用以增加画面的光泽；上光油，通常在油画完成并干透后罩涂，以保持画面的光泽度，防止空气侵蚀和积垢，如图3.21所示。

图3.21　油画画油

6．外框

完整的油画作品必须包括外框，尤其是写实性较强的油画，外框形成观者对作品视域的界限，使画面显得完整、集中，画中的物象在观者的感觉中朝纵深发展。画框的厚薄、大小依作品内容而定。古典油画的外框多用木料、石膏制成，近现代油画的外框多用铝合金等金属材料制成，如图3.22所示。

(a)

(b)

图3.22 油画外框

六、作品赏析

图3.23所示为梵高油画作品，该作品主要利用了油画颜料厚重、覆盖力强的特性，表现了热烈的秋收季节景象，也体现了画家对颜色的应用能力和特殊的理解能力。

图3.23 油画作品（图片来源：昵图网）

第四节 丙 烯

一、精品赏析

丙烯画由于其材料的特性，可以营造出如同水粉或者油画的效果，可以表现出大气磅礴的画面。由于其速干、干后不溶于水等特性，也是日常生活中广告宣传作品常用的材

料。精美的丙烯画如同油画一样，有精美、细腻或者厚重的表现力。

点评：图3.24所示的丙烯画作品，画面清新自然，通透性表现很好，体现了丙烯颜料如同油画颜料一样的表现力。

图3.24　丙烯风景画（图片来源：http://tupian.hudong.com）

点评：图3.25所示的丙烯画作品，以自然生活为表现主题，物象质感表现力很强。

图3.25　丙烯写生画（作者：刘榕　图片来源：http://www.findart.com.cn）

二、丙烯的概念

丙烯颜料是由颜料微粒和丙烯酸乳胶弥散混合后制成的,又称聚合颜料,是20世纪中期出现的一种新型绘画颜料,是适应现代画家需求的产物。

丙烯颜料在20世纪40年代后期首先出现于美国。美国一批画家将工业中使用的化工原料丙烯用来调制颜料,绘制户外墙体大型壁画,此种颜料所具有的耐光、耐晒、抗雨水冲刷的优点得到充分展现。随着水溶性丙烯颜料的发明,它在绘画中的灵活性更加显现,水彩、水粉、油画技法都可得以充分运用以获得不同的艺术效果,逐渐为世界各地的画家广泛采用,丙烯画也在画坛上拥有了独特的风采和地位。图3.26所示为丙烯颜料。

图3.26 丙烯颜料

三、丙烯的性能

丙烯颜料优于其他颜料的特征如下。

(1) 干燥后会形成坚韧、有弹性、不透水、类似于橡胶的膜,抗腐蚀、抗自然老化,不褪色、变质或脱落。

(2) 可产生均匀的亚光,便于清洗,既可作架上画又可直接画于墙面。

(3) 具有一般水性颜料的操作特性,既能作水彩用,又可作水粉用,既有水彩颜料的透明性又有油彩颜料的覆盖性,宜于在易吸水的、粗糙度不同的底面作画,如纸板、棉布、胶合板、水泥墙面、石壁等。

(4) 用丙烯颜料作画可使画家的才能和技巧得到更大的发挥,水彩、水粉、油彩颜料作画的画面效果均可获得表现,但不会出现因画笔反复上色而颜色和泥的现象。

丙烯颜料的使用与水彩颜料、水粉颜料相似,也是加水调匀,但要注意不能厚。

丙烯颜料与油画颜料相比,具有如下特性。

(1) 可用水稀释,利于清洗。

(2) 速干。颜料在落笔后几分钟即可干燥,凝固后失去可溶性,可在短时间内多层次绘制,进度上较油画快。喜欢慢干特性颜料的画家可用延缓剂来延缓颜料的干燥时间。

(3) 丙烯调和剂(溶解液)能使颜色显示出明确鲜艳的本质,画面颜色饱和明亮,无论怎样调和都不会有"脏"、"灰"的感觉,着色层永远不会有吸油发污的现象。

(4) 丙烯颜料作品的持久性较长,所形成的丙烯胶膜从理论上讲永远不会脆化龟裂、氧化变黄。

(5) 丙烯颜料无毒，适于对发挥性溶剂（酒精、松节油等）过敏的人使用。

应当注意的是：切记丙烯颜料不粘附于含油或蜡的表面，丙烯画应在有丙烯底涂料（GESSO）制作的底子上绘制而非油质底子。

材料专家也不主张丙烯与油画色混合使用，尤其不要在丙烯底子上画油画，这主要是为了作品的永久性保存。

四、常见丙烯颜料颜色的种类

与水粉画常用颜料基本相同，可参考使用。

五、常用画具

使用丙烯颜料作画的画具与水粉画及油画的常用工具基本相同，但必须备有水缸和海绵，因为作画过程中为防止颜色干在笔上，必须随时将画笔泡在水中。海绵则用于揩干水中取出的画笔，蘸色还可画出特殊纹理。要注意不能使用塑料调色盒，因为调色盒格子中的丙烯颜料干后无法清除，调色盒就报废了，可使用金属、搪瓷、玻璃质地的调色盒。图3.27所示为丙烯画笔。

图3.27　丙烯画笔

六、作品赏析

图3.28所示为丙烯画作品，画面兼具油画和水粉画的特性，表现力很强。

图3.28　丙烯画作品

第五节 彩色铅笔

一、精品赏析

彩色铅笔携带方便,是初学绘画者常用又便捷的绘画工具。彩色铅笔有一定的覆盖力,覆盖后可以在一定程度上改变颜色。优秀的彩色铅笔作品同样可以表现出细腻的物体质感和各种主题画面。

点评:图3.29所示为两幅优秀的手绘彩色铅笔画作品。通过光线的明暗表现,使人物的立体感很强,粉质感的画面体现了彩色铅笔清淡的色彩效果。

(a) (b)

图3.29 彩色铅笔画(学生作品)

二、彩色铅笔的概念

图3.30 彩色铅笔

彩色铅笔简称彩铅,是一种使用简便、易于掌握的作图涂色工具,其形状和使用方式均与普通铅笔相似,如图3.30所示。与普通铅笔铅芯不同,彩色铅笔的芯是不含墨的彩色颜料,其颜色众多,绘画效果较淡,清新简单,大多可用橡皮擦改。彩色铅笔是勾勒线条的首选,用不同的方式使用彩铅,还可以将一种颜色画于另一种颜色上。

三、彩色铅笔的性能

彩色铅笔的笔芯体现着彩铅的质量和性能。彩色铅笔的笔芯是由含有色素的颜料、黏土与蜡质接着剂（媒介物）制成的。媒介物（石蜡）含量的多少决定着彩色铅笔笔芯的硬度。媒介物含量愈高，彩色铅笔笔芯就愈硬。因此，彩色铅笔笔芯淡色的较硬，深色或艳色的较软，如接近白色的粉红色笔芯的硬度高于鲜艳粉红色笔芯。使用时，硬质的彩色铅笔笔芯可削得较长而不易折断，而软质彩色铅笔笔芯则相反。图3.31所示为软质彩色铅笔。

彩色铅笔的种类较多，性能各异，如其中的粉蜡笔因含媒介物量少，用其所作的画面颜色粉末较重，用手指摩擦还会擦掉画面上的色粉，此类彩色铅笔最适于晕染的画法。重点笔是以纸卷包式的铅笔，笔芯稍带黏性，可在塑料、玻璃、木头、石材等任何物质表面上作画；而可溶性彩色铅笔最具特色，它在没有蘸水前和普通彩色铅笔的效果一样，蘸水涂抹后颜色就会像水彩一样融化形成水彩画效果，颜色艳丽、色彩柔和。这种在画面上用水自由混色的特点，成为可溶性彩色铅笔的最大魅力。溶水的方式一般有：用彩色铅笔作画后加水涂抹；用彩色铅笔作画后用喷雾器喷水；画前先涂水于纸上而后用彩色铅笔作画，都会呈现出漂亮奇异的水彩颜色。还可用肥皂水、松香水等溶剂，效果亦很奇妙。图3.32所示为粉蜡笔。

图3.31　软质彩色铅笔

图3.32　粉蜡笔

与水彩或油彩相比，彩色铅笔受到素材及混色变化的限制较大，因此，选择素材的重要条件就是彩色铅笔的笔触。彩色铅笔笔芯的削法直接影响着笔触，转笔刀削出的铅笔固然整齐，但笔芯线条统一没有变化。用刀子削可使笔尖凹凸不平，使用时可回转笔尖角度，画出适合作画要求的线条。这样的彩色铅笔笔触，用其勾勒轮廓，描绘平行线条，或构成网状来表现阴影，涂改、梳理彼此上面的颜色，或者画出距离很近的线条制造大块颜色，很具表现力。另外，作彩色铅笔画时握笔与笔尖的距离也影响着笔触，也应注意讲究。越近则对细节的控制力度就越强，对细节的描绘范围就越大。手指一定要放松，如果握住彩色铅笔笔杆的上端，那么作画动作就会更加自如。

四、常见彩色铅笔的种类

常用彩色铅笔有12支装、24支装,其颜色众多,可以是一套,也可以是单支,可满足画面各个区域不同颜色的需要,如风景画或人物肖像。质量好的彩色铅笔是不会退色的。

彩色铅笔如果按硬度区分可分为硬质、软质和柔软质3种。但一般是以笔芯颜色是否与水相溶来分类,即可溶性彩铅和不溶性彩铅。不溶性彩铅可分为干性和油性(如蜡笔质油性色铅笔)两种,较为常用,市面所售多是此类。彩色蜡笔和彩色粉笔都可以制成彩色铅笔的形状,不易折断,适合刻画细节部位。可溶性彩铅又叫水彩色铅笔,笔芯颜色蘸水可产生水彩效果,极具彩色铅笔特色。图3.33所示为水彩色铅笔。

图3.33 水彩色铅笔

五、常用画具

彩色铅笔用纸较为广泛,但可溶性彩铅用纸最好选用吸水性强而韧的纸,如水彩纸、水粉纸、厚的宣纸、白板纸、白报纸、普通的图画纸等。不过由于纸质的不同在笔触、用水方面的技巧也不同,因而可以表现出各种各样的效果。为防纸皱,可以与水粉画用纸的方法相同,将画纸裱后再用可溶性彩色铅笔作画。

六、作品赏析

图3.34所示为彩色铅笔手绘作品,通过彩色铅笔的表现,作品的色泽感觉和立体感均很明显,可以擦写也可以覆盖,是动漫手绘作品常用的基本工具之一。

图3.34 彩色铅笔手绘作品(学生作品)

第六节 马 克 笔

一、精品赏析

优秀的马克笔绘画作品色泽艳丽、透明，适当的留白处理可以表现出很强的立体感。本节通过对优秀作品的学习和临摹，可以很快速地掌握马克笔的性能和绘画技巧。

点评：图3.35所示为手绘马克笔环境艺术设计作品，该作品表现手法清新自然、简洁明快、详略得当，很好地体现了马克笔颜色的重叠效果和透明的特性。

图3.35　手绘马克笔作品（图片来源：昵图网）

点评：图3.36所示为手绘马克笔室内效果图。马克笔常用来表现各种效果图，其画面效果简洁明快、详略得当、透明质感强。

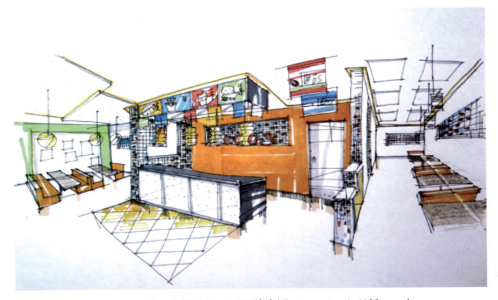

图3.36　手绘马克笔效果图（图片来源：http://co.hui100.com）

二、马克笔的概念

马克笔又称麦克笔,是专用于绘制效果图和漫画的一种新型彩色画笔,能迅速地表达效果,是当前最主要的绘图工具之一,如图3.37所示。

图3.37　马克笔

三、马克笔的性能

马克笔作为适应现代漫画和效果图发展需求的产物,使用起来快速便捷,效果生动自然,而且色彩醒目,自身特色鲜明。马克笔颜料主要有水性和油性两种。油性马克笔具有快干、耐水、耐光性好的特点,颜色可多次叠加,柔和而不会伤纸;水性马克笔的特点是颜色亮丽有透明感,如用沾水的笔上色涂抹会产生水彩一样的效果,但多次叠加颜色后会变灰,而且容易伤纸。有些水性马克笔干后会耐水。

无论是油性马克笔还是水性马克笔均为化工产品,都多少含有苯、甲苯、乙醇、丙酮等有机溶剂,以及尽管含量很小但对产品性能至关重要的各种固化剂、稳定剂、分化剂等。水溶性马克笔的颜料没有或异味很小,而油溶性马克笔则均略有异味,但不必担心对人体的影响。

马克笔色彩较为透明,通过笔触间的叠加可产生丰富的色彩变化,但不宜重复过多,否则将产生"脏"、"灰"等缺点。着色顺序先浅后深、力求简便、笔触明显、线条刚直、讲究留白,注重用笔的次序性,切忌用笔琐碎、零乱。

四、常见马克笔的种类

马克笔可以从不同的角度来分类。

从颜色溶性介质角度看,马克笔的种类主要有水溶性马克笔、油溶性马克笔和酒精性马克笔,可根据作画的要求进行选择。

从色彩种类频度看,马克笔有着广泛的颜色区,色彩种类较多,通常多达上百种,且色彩的分布按照常用的频度分成几个系列,其中有的是常用的不同色阶的灰色系列,使用非常方便。

从笔头形状来看，马克笔本来就是展现笔触的画材，不只是颜色，笔头的形状、平涂的形状、面积大小都可以展现不同的表现方法。马克笔的笔头有不同尺寸的笔号，一般分粗细多种，笔号多而全（强调的一点是马克笔因品牌的不同笔号亦不同）。为了能够自由地表现点线面，最好各种种类的马克笔都能收集。图3.38所示为不同马克笔笔触。

图3.38　不同马克笔笔触

从当前品牌来看，国外品牌中，日本MARVY水性马克笔虽然价格便宜，但是单头，不宜叠加，效果很单薄，且很容易使线稿模糊，已逐渐被淘汰，二代略有改进；美国的酒精性马克笔中，三福霹雳马克笔质量很不错，颜色纯度高，但是价格偏贵；而韩国TOUCH马克笔是近两年的新秀，因为它有大小两头，水量饱满，颜色未干时叠加颜色会自然融合衔接，有水彩的效果，而且价格便宜。国内品牌中，凡迪马克笔价格便宜，适合学生初学者拿来练手；遵爵品牌与凡迪品牌类似，可很便宜地购买几十支的分类套装。

五、常用画具

一般来说，马克笔用纸不限纸张种类，各种素材都可以上色。但是油溶性马克笔的颜料可用甲苯稀释，有较强的渗透力，尤其适合在描图纸（硫酸纸）上作图；水溶性马克笔颜料可溶于水，通常用于在较紧密的卡纸或铜版纸上作画。

虽然马克笔方便、快捷，工具不像水彩水粉那么复杂，有纸和笔就足够了，但在作图绘画实践中，马克笔与多种绘画工具结合使用会产生各种奇异的效果。马克笔常与钢笔线描相结合，用钢笔线条造型，用马克笔着色；马克笔与彩色铅笔结合可以将彩色铅笔的细致着色与马克笔的粗犷笔风相结合，增强画面的立体效果；马克笔的色彩可以用橡皮擦、刀片刮等方法做出各种特殊的效果；马克笔也可以与其他绘画技法共同使用，如用水彩或水粉作大面积的天空、地面和墙面，然后用马克笔刻画细部或点缀景物，以扬长避短，相得益彰。

六、作品赏析

图3.39所示为用马克笔表现的作品,作品粗犷豪放,非常准确地表现出了汽车在阳光下的明暗效果和层次,立体感很强,动感十足。

图3.39 马克笔作品

本 章 小 结

本章初步讲解了色彩的基本工具和材料,以及各自的用色特点和表现力,而针对每种工具和材料的进一步熟悉,需要在实践中不断地去体会和检验,不同种类工具丰富的表现力可以展现不同的设计内容和主题,工具的穿插使用也会塑造出许多意想不到的表现效果。

思 考 与 练 习

1. 水粉颜料和水彩颜料的特性有哪些不同?
2. 彩色铅笔的表现力有哪些特点?
3. 各种颜料工具是否能够互相穿插使用?

课 后 训 练

1. 使用水粉颜料绘美术作品一幅。
2. 使用水彩颜料绘美术作品一幅。
3. 使用彩色铅笔绘美术作品一幅。
4. 使用马克笔绘美术作品一幅。
5. 综合使用两种以上绘画工具和材料,创作美术作品一幅。

第四章 设计色彩在写生中的应用

教学目标

通过本章的学习，了解色彩室内静物写生与户外写生的表现技巧。通过不同学习内容的写生训练，使学生在调和色彩过程中对色彩知识进一步熟悉和认识，并引导学生发现身边的美，去欣赏大自然的色彩。

教学要求

(1) 掌握色彩写生的基础知识。
(2) 掌握用颜色塑造形体、表达视觉审美意象的方法。
(3) 能熟练应用各种色彩写生工具。

写生是色彩学习过程中的一种训练方法，通过对各种主题的写生练习，可以熟悉色彩调和与搭配的知识，并锻炼对大自然和身边事物色彩的观察与分析能力。通过手与眼睛的配合，将事物写实性地或者创造性地复原在画纸上，可以充分锻炼学生的主观色彩分析能力。

本章分为两节：第一节室内写生案例应用；第二节户外写生案例应用。

第一节　室内写生案例应用

一、精品赏析

静物写生是一种训练色彩知识的最基本手段，通过对静物的写生练习，可以锻炼对色彩基础原理的应用能力。本节通过欣赏优秀的静物写生作品，使学生体会其中的用色特点、色彩调和方法以及整体画面的构图，也可以作为临摹学习的对象。

1. 冷色调静物写生作品

图4.1　夏夜（作者：岳伟）

点评：图4.1所示为静物写生作品。静物写生的色彩搭配要注意整体画面的色彩关系，以冷色调或者暖色调为主，或者系列色为主，在摆放物品的时候要事先设计好整体画面的色彩关系。图4.1所示的作品以晚上的室内一角为题材，取材自然、构图平稳，物体质感的刻画也很贴切。整个画面在黑暗中显示出优雅的蓝色调，看上去像是在夜晚中闪光的蓝宝石一样，体现出作者微妙的绘画技巧。

2. 暖色调静物写生作品

图4.2　青橙味（作者：李菁）

点评：图4.2所示为色调偏暖的静物画作品。作品以红色、黄色为主，桔色的衬布增强了热烈活泼的气氛，白色的器皿也用了一定量的暖色，显示了整体画面统一的色调关系。作者笔触肯定明确、不拘谨，构图上较为饱满，水果与盘子、罐子均以寥寥几笔的印象派手法来表达效果。

3．花卉为主题的写生作品

点评：在静物写生中，生活中的日常物品都可以作为写生的对象，花卉也是很常见并很方便应用的主题。如图4.3所示的作品，构图简洁，用一种轻松、概括的笔触来刻画。画面色彩艳丽而又微妙，有蓝色、绿色等冷色系列的应用；背景统一、单纯，有高雅和凝练的效果，使观者能感到笔调和的不仅是颜色，还有作者的思想和感情，是初学静物写生比较不错的临摹对象。

图4.3 椒草（作者：岳伟）

二、项目综述

1．导言

室内静物写生是训练色彩知识的一种手段，在此过程中可以学习构图、熟悉色彩工具、学习静物的组合知识、熟悉光与色彩之间的变化关系等。

2．项目介绍

此项目主要是训练学生的色彩写生能力。

色彩写生是实践性极强的工作，本项目通过系统地讲解色彩理论知识使学生对写生学的知识有一个系统的了解与认识。色彩写生课程通过进行色彩写生的训练，使学生掌握色彩写生的表现技巧及提高色彩审美知觉的能力。

三、项目要求

项目名称：静物写生。

环境要求：天光画室。

材料要求：水粉或水彩、油画工具。

知识要求：具备色彩的基础知识，能熟练应用各种色彩工具。

四、操作步骤

通过静物写生的实践，锻炼学生用色彩和笔法塑造各种不同静物的形体和质感的能力。通过写生能全面接触到静物中的各类问题，如题材、选景、构图、色彩、技巧、意境等。

步骤1：使用8开的白卡纸，用8课时完成整体画面。先用单色起稿，画出物体的形和简要的明暗关系、基本位置和投影，衬布的主要皱褶线也要正确地画出来，为上色提供方便，如图4.4所示。

图4.4 小果篮（胡佳音）

图4.5 小果篮（胡佳音）

步骤2：铺出衬布的色块。衬布用色要饱满、笔触肯定，注意前后的冷暖关系。背景的色调倾向要从整体比较，单独去观察获得的色彩感、表达的色彩关系将是孤立的。从整体比较去观察，背景色调比桌面要暖，并略带紫色倾向。颜色可以多一些水分，画得薄一些，左上角是棕灰色调，偏暖处可调入微量赭色；偏冷处可调入蓝绿等冷色。明度变化用白色调整，如图4.5所示。

步骤3：刻画水果。水果是画面的主体物，色彩特点鲜明而丰富。要在整体比较中找到不同的色彩倾向和色彩的强弱区别，色彩纯度要比实物强，用笔要结合形与结构，一个局部一个局部地完成，如图4.6所示。

步骤4：深入阶段。首先要把主体物画得更充实、有细节。水果的高光较柔和，不会是纯白的，经常要退远看看画面，调整好主次与远近关系，以及器物的空间立体效果。最后应将衬布进一步画得厚实、具体起来，通过深入刻画其他几个静物，使画面显得色彩丰富，形体厚实，有远近空间感，整体效果好，如图4.7所示。

图4.6 小果篮（胡佳音）

图4.7 小果篮（胡佳音）

五、项目小结

（1）重点向学生讲授色彩写生过程中色彩理论知识、色彩的变化规律、色彩写生的观察方法、表现技巧等方面的知识，这样能使理论技巧与实践相结合，使学生掌握一定的色彩理论知识并通过色彩写生实践，具备用颜色塑造形体、表达视觉审美意象的能力。

（2）训练形成空间感的各种因素，如透视、明暗层次对比、色彩冷暖及纯度对比、形体复杂与单纯的对比等；掌握表现空间的方法与技能。

六、课后训练

静物写生的取材广泛，日常生活中随处可见的瓶瓶罐罐、瓜果蔬菜、家庭的自然陈设都可以作为静物写生的表现对象。

（1）题目：《厨房一角》、《阳台一角》，如图4.8、图4.9所示。

（2）要求：构图完整，可运用不同的技法与工具表达不同物体的质感。

图4.8 厨房一角（作者：李菁）

图4.9 阳台好颜色（作者：李菁）

第二节 户外写生案例应用

一、精品赏析

在户外写生是要寻求一种日常视野中未曾有过的色彩经验。写生行程中感受在不同的地域,人类的行为与环境的结合变化万千,加上不同地域有不同的地貌景观,贫富、人文、地貌三者差异的结合形成了或巨大或细微的差别,这种差别让人兴奋,也刺激了人的创作欲望。不同的风景、人、物,所需的绘画手法往往不同、这会迫使人去适应,从而创造出新的手法。

1. 暖色调户外写生作品

点评:图4.10所示作品的构图强调形式感,视觉效果鲜明。几何形状的表达不简单化,形体的处理既有变化,又统一。主要景物的轮廓线和次要景物的形体的趋向线很合理,主次、藏露等安排得当。

图4.10 午门雪(作者:岳伟)

户外景色常表达气候的多变,如雨、雾、霜、雪等自然景色,都具有鲜明的调子特征,且色彩单纯统一。如雨天是灰色倾向的色调;雾天的物体被融化在雾中,色调虚化含蓄;雪景是画家常描绘的景色。图4.10所示作品在色彩上大面积用纯正的红色,但由于笔触与大面积的高调的天空,让人仍能感到扑面而来的寒意,画面由此感觉更加独特。

2. 冷色调户外写生作品

点评：图4.11所示作品画面中的各种对比因素或多或少都与构图有关，如视点的变化、形体的对比变化、空间的对比变化、色块的对比变化、线的对比变化和明度上的对比变化等，这些因素都是构图的重要组成部分。为表现北京胡同阴雪天中色调纯净、素雅的主题，创造构图形式对提高表现力起着重要的作用。

图4.11 总布胡同（作者：岳伟）

3．以系列色、临近色为主的户外写生作品

点评：图4.12所示作品的画面平稳又富有节奏感，使观者产生一种身心放松的美感。用色表达丰富，运用了冷暖、深浅、纯度不同的众多绿色，使画面有微妙的细节变化和大气的统一，准确地表达了北欧风光的神秘气质。

图4.12　北欧童话（作者：岳伟）

二、项目综述

1．导言

户外写生是训练色彩知识的一种手段，通过此过程，可以学习构图、熟悉色彩工具、熟悉光与色彩之间的变化关系等。

本项目分为风景写生作品范例精选与点评、色彩风景写生基础知识、色彩风景写生方法技巧3个部分，旨在通过详细的步骤说明和系统全面的要点指导，使学生掌握色彩风景

写生的表现手法和要领。

2．项目介绍

学生最初在户外写生，容易在物象的固有色上认识色彩，往往画出的天是蓝的、树是绿的、太阳是红的。所以正确的色彩观念和观察方法是至关重要的。要学会形象思维，用自己的眼睛观察和感觉要表现的景物，手、眼、脑并用才能把画画好。正确的观察方法加上大量的写生实践是画好风景写生的必要条件。

画风景要注意对画面色调的营造与表现，要充分考虑到早、中、晚的不同光感、四季的植被、气候以及建筑物对画面会产生的不同色调气氛。例如，春天是淡雅、萌发的色彩，有着粉嫩的气息；夏天是植物茂盛、浓郁的绿色，阳光热烈，色彩单一而清晰；秋天是绚丽与对比的色彩；冬天是统一与收敛的色彩。总之，通过对各种景色的写生，可以大大提高对色彩的观察力和表现力，从而丰富色彩的艺术语言。

三、项目要求

项目名称：户外写生。

环境要求：户外、写生基地。

知识要求：理解色彩基本理论，掌握水粉工具，了解色彩造型技法的材料要求：水粉或水彩、油画工具、写生画板、铅笔、橡皮、便携凳子、便携画架。

生活用品：洗漱用品、换洗衣服（因户外早晚温差大，需要携带厚外套备用）、遮阳帽、墨镜、水壶、常用药品（感冒药、发烧药、黄连素、外伤用药、花露水）、卫生纸、雨具等。

图4.13所示为户外写生场景。

图4.13　户外写生

四、操作步骤

户外写生可以选取富有意境的题材，如城市建筑、工地厂房、山村田野、园林花园等。选景不在于空间如何宽大，或内容多么复杂，实际上一些平常的景色，如住家的街头、房前屋后等，哪怕是向窗外望去，在季节、气候、光线、时间变化的情况下，也会有十分动人意境。每一个景色都有不同的环境特点与情调，能给人种种不同的情绪。这种对自然的感受，是选景取材的动机和依据。

理解自然景色随环境、季节、气候、时间等条件的不同，而产生丰富多彩的色调和色彩关系，并掌握其表现的规律与技巧；了解风景画的不同技法，感受并表现出不同景色的情境。

步骤1：将画面构图到位。从远景开始铺色，远景不宜多画，尽可能一步到位，如图4.14所示。

图4.14　第一次罩色（图片来源：壹画网）

步骤2：不要专于局部，要从整体分析，也就是所谓的结构关系。趁湿将远景与中景衔接，中景不要画得过细，要为深入调整留有余地，如图4.15所示。

图4.15 调整远景与中景(图片来源:壹画网)

步骤3:近景铺完色后,要调整整体画面色彩,找出正确的色相、明度、纯度之间的差别,如图4.16所示。

图4.16 调整近景(图片来源:壹画网)

步骤4：深入刻画深邃的水面，斑驳的石块如果画好了也会很有意境，前面的草丛要虚，中景的树颜色要饱和，如图4.17所示。

图4.17　调整整体（图片来源：壹画网）

五、项目小结

在户外写生的过程中，要总结大自然的变化规律，不断提高构图能力。色彩风景训练中的选景、构图、笔法、色彩造型技法等训练逐步阐述了户外写生教学中的要点,使户外写生教学更趋向基础化、科学化。本项目注重培养学生对大自然风光的观察力和感受力，提高选材取景及构图的能力。

六、课后训练

自然是纷繁的，要想在选景后画出动人的画是要用心的。学生要多认识自然，提高对自然之景的感受力，增进多方面的审美知识和修养，多欣赏名作，再加上写生，在实践中逐步提高选景的能力和水平。学生还应根据要求与进度，去选择合适的景色来写生，最好选具有近景、中景的平远风景入手练习。另外，选择具有明显地域区别或环境特点的对象来写生，这样有利于提高自己的观察和感受能力，从而促进对于不同环境的构图、色彩、形象、意境的充分认识，提高作品的绘画效果和魅力。

(1) 题目：《窗外》、《路边的风景》，如图4.18和图4.19所示。
(2) 要求：构图完整，能运用不同的技法表现丰富的窗外与路边景色，色彩概括准确。

图4.18 窗外(作者:李菁)

图4.19 路边种花人家(作者:李菁)

第五章 设计色彩在广告设计领域的应用

教学目标

通过本章的学习，掌握色彩在广告招贴设计、书籍装帧设计和包装设计中的应用，并能够通过手绘或者电脑设计的形式展现自己的色彩设计作品。要求能根据作品的主题，在色彩的设计和搭配方面有鲜明的立意和主题思想，并能够应用到实际的广告招贴设计、书籍装帧设计和包装设计中。

教学要求

(1) 能够运用所学的色彩搭配原理，设计广告招贴色彩搭配的效果图。
(2) 能够运用所学的色彩搭配原理，设计书籍装帧色彩搭配的效果图。
(3) 能够运用所学的色彩搭配原理，设计包装色彩搭配的效果图。
(4) 能够根据不同的主题要求，充分利用色彩设计进行主题表现。

在视觉传达中，色彩往往是首要的传达要素。就远观效果而言，色彩传达要优于图形传达和文稿传达，具有特殊的诉求力。平面设计包含了广告招贴设计、书籍装帧设计、包装设计等诸多设计范畴，只有注重色彩对人的心理影响和情感上的反映，了解色彩的视觉语言和表现形式，才可以成功地在广告设计领域中运用色彩及各类象征手法，达到宣传体现设计主题效果的目的，从而创造出精彩的设计作品。在广告设计领域的各类设计作品中，色彩的和谐搭配与其情感表达是一幅作品成功不可或缺的重要因素。

第一节　广告招贴设计案例应用

一、精品赏析

图形、色彩和文字作为广告招贴设计的三大要素，它们之间的组合直接影响着广告招贴设计作品的传达效果。研究发现，在这3个组成要素中，人们在最初20秒的色彩感觉占80%，形体感觉占20%。由此可见，在广告招贴设计中，色彩是一种先声夺人的传达要素。色彩设计是广告招贴设计中的重要环节，也是加强广告招贴视觉传达功能的有效手段，每一个设计师都应该给予足够的关注和思考。设计者应注重色彩对人的心理影响和情感反映，把色彩的基本原理、情感表达等设计手法在广告招贴设计实践中加以运用和表现。

1. 广告招贴设计案例——主题：辣番茄酱产品推广

点评：图5.1所示的辣番茄酱产品广告，是极富感染力的一幅平面广告，设计师采用类比的手法，利用舌头和番茄酱倾斜时所产生的形状的相似，把产品和广告的诉求点巧妙地结合起来。血红的番茄酱仿佛火舌一般，而与瓶口间的空隙形成浓烈的色彩对比。整幅设计大量运用的红色起到了刺激人们视觉和味觉的作用，让人还没有品尝番茄酱就产生浑身火热、辣味冲天的感觉。

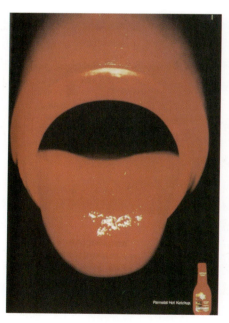

图5.1　辣番茄酱产品广告

2. 广告招贴设计案例——主题：禁止酒后驾车

点评：图5.2所示的以禁止酒后驾车为主题的公益招贴中，交通灯的红黄绿3种对比强烈的颜色通过组合、叠加、映衬、错位，变幻出模糊迷离的效果，酒瓶也用了透明色隐含在红绿黄色调当中，通过色彩创意巧妙地突出了"酒后驾车，你还能看清什么？"的主题。

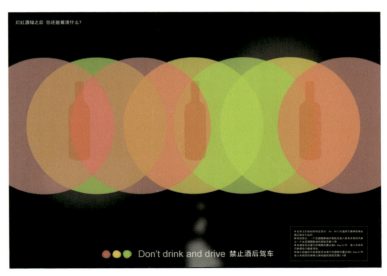

图5.2 禁止酒后驾车公益招贴

3. 广告招贴设计案例——主题：万科地产形象推广

点评：图5.3所示的是万科地产形象的系列广告。在色彩设计中，整体色调上采用了同一色相的青绿色彩，明度和纯度微做调整，它所表述的是将微量的色彩元素，做一种"减法"的处理方式，使整个画面给人以典雅、质朴、含蓄的情调。另外，青绿色调搭配黑色汉字笔画图形元素，中国的笔墨技巧与现代设计思维结合，形成了黑中求白、以形达意、以意传情、相互统一的视觉形象。

(a) (b)

图5.3 万科地产形象系列广告

4. 广告招贴设计案例——主题：Domino糖产品推广

　　点评：图5.4所示的是Domino品牌糖系列广告。在图形上，广告通过倒出的糖豆组合成叶子、雪花、情侣等造型，表达了欢乐轻松的品牌特性。色彩的设计使用了比较强烈的对比色调，唤起了视觉的兴奋点，有利于表现作品所要强调的气氛，同时也利用了色彩的联想，如橙色的"分享"、粉色的"甜蜜"、绿色的"自然"等，很好地体现了主题，大面积的鲜艳色彩也容易产生刺激、新鲜、活泼、生动的视觉印象。色彩对比也是广告招贴设计中常用的表现手法之一，其目的在于尽可能地使主题形象鲜明夺目，在瞬间快速传递给广大受众，并留下深刻印象。

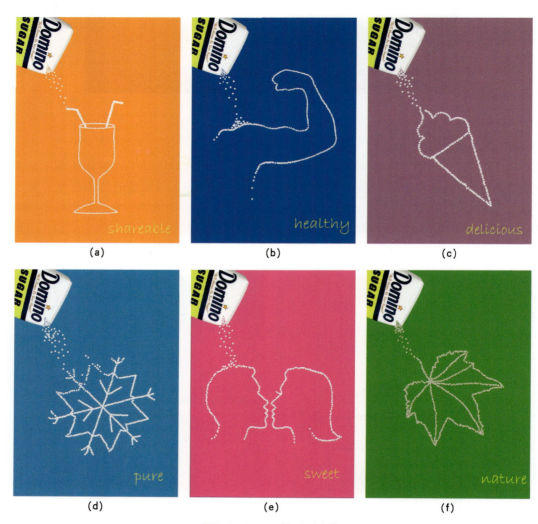

图5.4　Domino糖系列广告

5. 广告招贴设计案例——主题：腾格尔演唱会（设计师：洪铮）

　　点评：图5.5所示的是腾格尔演唱会招贴。金色是这幅招贴的主题，大面积的金黄暖色调和厚重的褐色既有对比，又在渐变中自然过渡。背景隐约浮现的狼，让背景有了更多的色彩细节，很好地体现了腾格尔歌曲中的那片苍茫大地。

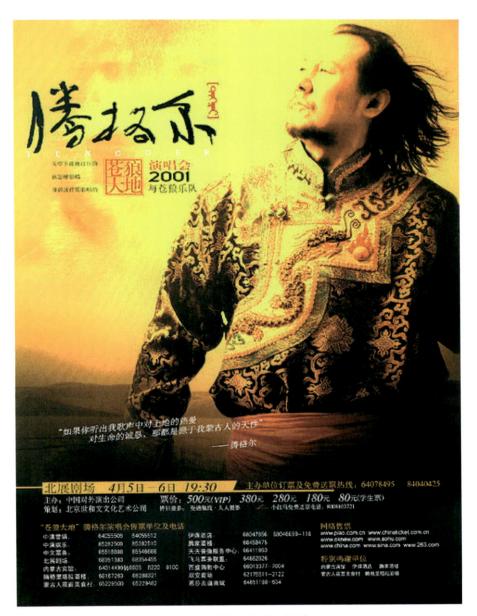

图5.5 腾格尔演唱会招贴

6．广告招贴设计案例——主题：香港社会问题

　　点评：图5.6所示的"香港事"系列招贴，描述的是有关现今香港社会的各种问题，抽象的黑色大平面在不同人的心里代表不同的东西，是一个给人们反思的空间。黑色下面扁扁的"香港人"3字，就是以黑色来代表香港人所面对的压力，如工作、学业、家庭等，"香港人"最终被这些愈来愈沉重的压力压倒。"父母"和"子女"两种汉字放在两旁，中间也是一大片的黑色，描述父母和子女之间存有很大的隔离和隔膜，反映两代人之间的鸿沟。

图5.6 "香港事"系列招贴

7. 广告招贴设计案例——主题："阳光下的巴勒斯坦"公益招贴

点评：图5.7所示的是"阳光下的巴勒斯坦"招贴设计，画面色彩简洁而富有视觉冲击力。大面积的白底很好地营造出了空间感，黑色的字母Palestine（巴勒斯坦）支离破碎，象征战争的愁云与破坏；红色的血液流淌而出，高悬在左上方的太阳图形和血液一样鲜红，惨烈的战争就发生在阳光下，充满讽刺意味。招贴的整体色彩设计对比有力，给人充分的联想空间。

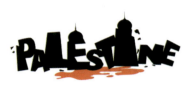

图5.7 "阳光下的巴勒斯坦"招贴

8. 广告招贴设计案例——主题：空气清新剂产品推广

点评：图5.8所示的是空气清新剂系列广告，为了诠释空气清新剂给人带来的美好感受，广告通过厨房的淡黄色调给人带来清新的柠檬香味，卧室的粉红色调给人带来甜蜜的蜜桃香味，浴室的草绿则散发出淡淡的绿茶味道，每个色调也很好地控制了明度和纯度的变化，完成了色彩设计中视觉到嗅觉的转换。

图5.8 空气清新剂广告(a)

图5.8 空气清新剂广告(b)

图5.8 空气清新剂广告(c)

二、项目综述

在生活节奏越来越快的今天，为使忙碌的人们能在短时间内了解广告招贴的内容，广告招贴应通过色彩对比、色彩调和、色彩的情感特征和色彩的象征意义以及联想的应用，尽可能使主题形象鲜明夺目，在瞬间快速传递给广大观众，并留下深刻印象。

1．广告招贴色彩设计的注意事项

（1）把握好设计主题，设计意图明确，对设计效果有初步的设想和构思。

（2）色彩表现对于人们的心理有着直接的影响，要正确地运用色彩带给人们的这些感情因素来确定广告招贴中的色彩，促使人产生深刻的视觉印象。图5.9所示为禁止滥砍滥伐的公益广告。

图5.9　禁止滥砍滥伐公益广告

图5.9所示的广告设计主题为禁止滥砍滥伐，画面中被砍伐的大树只剩下树桩，大小不一成透视排列。色彩的设计上，红色、绿色、深褐色的搭配对比鲜明，给人强烈的视觉冲击力，让人拍案叫绝的是"树木流血"的概念通过红色的应用巧妙地传达了出来。红色的树桩横截面色彩，能让人联想到流血和痛感，进而联想到树木和人一样也会流血和有痛的知觉，很好地体现了主题——树木应该受到保护和合理利用。

（3）广告招贴一般是由多色组成的，但要注意为了获得统一的色彩效果，应根据招贴广告主题和视觉传达的要求，选择一种居于支配地位的色彩作为画面的主色调，并以此构成画面的整体色彩效果，并从冷暖、轻重、强弱、浓淡等方面进行色彩的平衡调整，从而表现广告招贴设计的最终目的。图5.10所示的理查德·克莱德曼2010新年音乐会的招贴，该招贴就很好地通过蓝色调体现了其主题——蓝色的呼唤。（设计师：洪铮）

图5.10所示的"蓝色的呼唤——理查德·克莱德曼2010新年音乐会"招贴的整体色调采用深蓝至浅蓝的过渡，考虑到如果全部用蓝色画

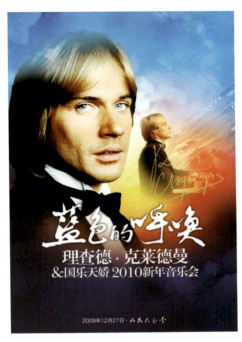

图5.10　蓝色的呼唤——理查德·克莱德曼2010新年音乐会招贴

面会很冷，作者采用带有光源处理的暖色背景将金色的人物渲染出来，在蓝色调的整体画面中形成补色关系，光的叠加使色彩过渡更加柔和，暖色到冷色的自然过渡也使整体色彩更加丰富。

2．项目介绍

此项目为广告招贴设计的颜色搭配训练，主要通过"食品安全"这个主题，为已经创意好的招贴图形进行色彩搭配，进而感受招贴色彩的主体与背景关系、色彩的平衡、色彩的重点、色彩给人的心理效应等。

三、项目要求

招贴设计主题为"食品安全"，要求通过分析主题，概括主题创意中的图形色彩，用电脑或彩色铅笔等绘图工具，通过电脑设计或手绘的形式为招贴进行色彩搭配。要有主题思想和色彩搭配的明确意图，颜色要符合招贴的主题要求，有强烈的视觉冲击力和心理效应。

项目名称：食品安全主题公益招贴色彩设计。

环境要求：电脑硬件、软件配置完备的机房，可以切屏进行师生交流互动；或是配备桌椅的专业美术教室，有作品展示墙，便于随时展示学生绘画作品和作品讲解之用；有多媒体设备，方便观看图片资料。

材料要求：能够支持广告招贴设计的电脑硬件、软件配置；或是学生自备彩色铅笔、色粉笔、马克笔、水粉颜料、素描纸、画板、铅笔、橡皮等一系列绘画工具。

知识要求：具备色彩基础知识、具备广告招贴创意能力、具备基础绘画能力、能熟练应用各种色彩工具，或是掌握了Photoshop、Illustrator等平面设计软件工具的使用方法。

四、操作步骤

1．项目分析

（1）概念分析：该食品安全主题公益招贴设计的创意灵感来源于棒棒糖和炸弹在形态上有共同之处，通过两者的巧妙结合，表现了含有不安全因素的食品就像定时炸弹，能够摧毁人们的健康生活的创意概念。

（2）颜色的选择：色彩搭配要求根据图形简洁、大气的风格进行搭配，可以在已有的色彩搭配知识的基础上进行实物色彩提炼，根据招贴设计的特点，对色彩进行重新组合设计，采用对比色进行大面积铺色，再局部进行色彩的平衡调整，同时注意所选颜色在视觉效应的同时给人的心理感受。

（3）图片分析：图5.11所示的棒棒糖色彩多样、鲜艳亮泽，图5.12所示的炸弹颜色很深，近乎于黑色。根据图形的创意，要把两者结合在一起，图形颜色最好在棒棒糖和炸弹的颜色中选择其一，再利用强烈对比的背景色进行搭配。可以根据个人的理解和最终主题要达到的效果进行色彩的选择应用。

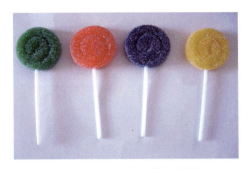

图5.11 五颜六色的棒棒糖

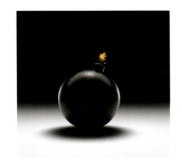

图5.12 深色的炸弹

2．效果图设计步骤

对颜色的设计思路和搭配有一个大致的把握，也可以先设计一个小草稿，体会一下色彩搭配效果是否满意。

步骤1：按照招贴创意，先绘制出招贴的图形——棒棒糖和炸弹的结合体。文案设计为"抵制'糖衣炮弹'——不安全因素食品就像定时炸弹摧毁你的健康生活"，注意造型设计要结合自然，构图平衡，有一定的设计感，如图5.13所示。

步骤2：用Photoshop、Illustrator等软件或是水粉颜料绘制主体物的颜色。选择鲜艳的红色，符合棒棒糖的色彩属性，同时，红色又能起到警示、注目从而凸显主题的作用。导火索可以选择与红色同类的暖色调，让其形成一个整体。棒棒糖棍选择用白色，能更好地突出"炸弹·棒棒糖"这一结合体。绘制的时候，尽可能注意渐变明暗的效果，初步达到立体的效果，如图5.14所示。

步骤3：用Photoshop、Illustrator等软件或是水粉颜料绘制背景的颜色，可以选择与前景主体物红色对比强烈的色彩。黑色一方面起到了烘托主体物的作用，另外，对于公益招贴的性质而言，黑色比其他明度高的鲜艳色彩更能起到警示、引人深思的效果。文字选择用白色，能和棒棒糖棍的白色呼应，并且不会影响主体物的注目度，如图5.15所示。

图5.13 黑白效果图

图5.14 主体物色彩效果图

步骤4：对作品主体进行细节的刻画。红色的棒棒糖渐变过渡进一步深入，提亮高光效果，可以进一步加强立体感。导火索加入明黄和橙色的渐变，同样提亮中心的高光，切忌色彩之间没有衔接和过渡，如图5.16所示。

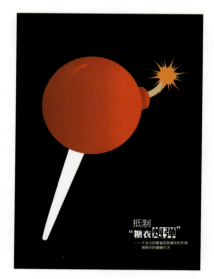 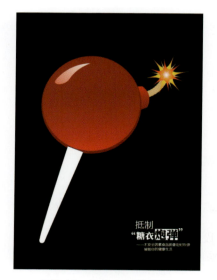

图5.15　画好的主体物加背景的效果　　　　图5.16　细节刻画效果图

此幅"食品安全"公益招贴设计的实际色彩经过细节刻画和调整，最终效果如图5.17所示，整体色彩强调的是色彩对比，因而具有强烈的视觉冲击力。另外，色彩细节渐变的刻画让主体物具有高透明度和晶莹效果，具有很好的质感。

图5.17　招贴完整效果

五、项目小结

（1）主题设计阶段：按照项目的要求和创意，招贴主题定位要准确，根据要求准确选

择能够表达主题的色彩搭配，可以进行小型草图的搭配试验。

（2）绘制阶段：主体物和背景色整体色调的定位，一方面必须有助于烘托招贴的主题，加强招贴画面情调的渲染和意境的创造，从而增强招贴的魅力，引起受众情感上的共鸣，促使受众接受并记忆广告内容；另一方面，色调的定位必须有利于对画面重点的突出，必须考虑各种色彩的关系，使主体形象在统一调和的色彩中强调变化，从而让画面色彩产生高潮，求得画面重点的突出，发挥色彩的冲击作用，产生引人注目的视觉效果。

（3）整理阶段：色彩的轻重、强弱、浓淡等感觉决定着色彩面积的大小、位置的高低。招贴设计中进行色彩细节的刻画、调整色彩的面积，可以获得更好的视觉效果。

总之，色彩是打开和吸引视觉的钥匙，色彩表现是广告招贴设计中的重要环节，也是加强广告招贴视觉传达效果的有效手段，每一位设计师都应注重色彩对人的心理影响和情感反映，了解色彩的基本原理、色彩知识以及不断地总结色彩设计的经验，并在实践中加以运用和表现。

六、课后训练

（1）设计题目：设计一幅大学生电影节招贴作品。

大学生电影节招贴的设计首先要明确受众定位；在色彩上要表现出大学生活泼、青春、个性、自主的一面，同时要抓住电影的特性，配合图形文字版式采用艺术化的配色，注意不要落入俗套。

（2）设计要求：用Photoshop、Illustrator等平面设计软件，或彩色铅笔、色粉笔等工具，进行招贴设计色彩搭配效果图的绘制，并用文字说明自己的设计意图、应用场所等内容。

第二节　书籍装帧设计案例应用

一、精品赏析

从视觉艺术角度来说，色彩是书籍装帧设计的第一要素，在塑造书籍个性和情感方面具有得天独厚的优势。书籍中的色彩设计能够激发人们的各种情感，启迪人们的心灵，并且可以激发读者的联想和想象。在书籍装帧设计的色彩表现中，要注意色彩的面积、色相、纯度、明度等各个要素的处理，既要把握主色调，运用不同的色调来处理不同的画面，又要将各种因素有机地结合，运用色彩对比、调和关系，充分体现书籍的内容和风格。

1．书籍装帧设计案例——《夜城》

点评：图5.18所示为美国著名奇幻小说作家塞门葛林的小说《夜城》系列的封面。《夜城》结合了冷硬推理和都会奇幻的元素，因此在这些封面设计中采用了虚幻写实的超现实主义手法，在整体色调上突出了神秘、玄妙感；色相丰富且浓厚，同时黑色的加入营造出纵深感，表现出一种由现实抽离出来的奇幻气息，以及一种压抑的气氛和冷峻的色彩。

(a)　　　　　　　　　　(b)　　　　　　　　　　(c)

图5.18 《夜城》书籍封面设计

2．书籍装帧设计案例——Computer Arts

点评：图5.19所示的书籍Computer Arts，是世界各地设计师钟爱的一本设计类杂志，杂志封面主要以插图形式表现，各期插图采用了混合式的艺术形式，色彩鲜明，层次丰富，展现出新锐、时尚、美不胜收的视觉效果。使人过目不忘，能在第一时间抓住读者的眼球。

(a)　　　　　　　　　　　　　　(b)

(c)　　　　　　　　　　　　　　(d)

图5.19　Computer Arts书籍封面设计

3. 书籍装帧设计案例——《剪花娘子库淑兰》

点评：图5.20所示的书籍《剪花娘子库淑兰》，讲述的是民间剪纸艺术大师库淑兰的剪纸创作。库淑兰剪纸作品色彩的搭配都是根据传统民间美术的五行色观，而不是根据固有色和条件色的规律。作品在形与色的创造上，置于自由随意的艺术境地。书籍在色彩设计上配合了库淑兰的剪纸用色，色彩鲜艳，表现大胆，强烈凸显出浓厚的民间特色。采用泛黄的古朴的胶版纸，更好地完善了书籍整体的装帧设计。

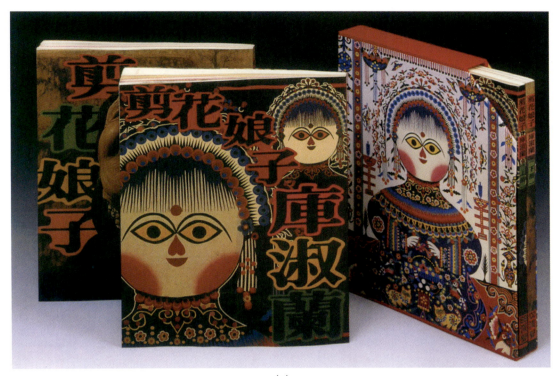

(a)

(b)

(c)

图5.20 《剪花娘子库淑兰》书籍装帧设计

4. 书籍装帧设计案例——国外儿童书籍装帧设计

点评：图5.21所示的国外儿童书籍装帧设计中，橙红、天蓝、柠檬黄等纯度和明度较高的色彩烘托了生动的形象，具有强烈的视觉感染力。明亮艳丽的色彩能够刺激儿童敏锐的观察力，引发儿童对事物的好奇。儿童书籍在整体的配色风格上应天真、活泼、色彩明亮鲜艳，让小读者更容易接受。

图5.21 国外儿童书籍装帧设计

5. 书籍装帧设计案例——《旧墨迹——世纪学人的墨迹与往事》

点评：图5.22所示的是《旧墨迹——世纪学人的墨迹与往事》一书的装帧设计。前辈学者的墨迹手泽历来为人们所珍视，作者精选出百余件翰墨珍藏，展读此书仿佛与名人对坐，纸墨如旧，神采烂然。书籍封面用了泛黄的毛边纸的近似色彩，配合书籍内容用了水墨的插图。水墨滤去了自然风景中的绚丽色彩，注重以情境的营造和笔墨的表现潜入内心，追求朴素和简淡的美。笔痕墨迹的变化虽无色彩的灿烂，但充分表现了文人雅士的志趣、精神和文化品位。蓝色和朱丹红沁出来的晕染作为封面的亮色，突出了标题，也有一种"机趣天成"的感觉。

(a)

图5.22 《旧墨迹——世纪学人的墨迹与往事》书籍装帧设计

(b)

图5.22 《旧墨迹——世纪学人的墨迹与往事》书籍装帧设计(续)

6. 书籍装帧设计案例——《守望三峡》

点评：图5.23所示的是《守望三峡》一书的装帧设计，设计师充分把握书的主题和精神，封面设计上4个白色的似乎能"一石激起千层浪"的狂草大字搭配黑色加灰色的漩涡背景，对比鲜明而凝练传神，简练而大气的配色让整个封面弥漫着强烈的视觉冲击，带给读者丰富的感受。

图5.23 《守望三峡》书籍装帧设计

7. 书籍装帧设计案例——《藏地牛皮书》

点评：图5.24所示的是旅游类书籍《藏地牛皮书》一书的封面设计。藏族认为，黄色是光明和希望的象征，含有丰收和富贵的意思；黄色还代表着佛祖的旨意和弘法恩典，至为崇高神圣。该书封面以大面积的黄色作为底色，充分反映出对书籍内容的理解和对民族

文化的诠释。浅黄色的荷兰蒙肯纸张全部涂成了黑色的不规则书边,彩色与黑白的图片相互穿插,色彩自然,富于藏族风情,光是色彩也足以让读者对神秘的藏地怦然心动了。

图5.24 《藏地牛皮书》书籍封面设计

8. 书籍装帧设计案例——《吴为山写意雕塑》

点评:图5.25所示为《吴为山写意雕塑》一书的装帧设计。紫铜色的金属色泽、质地形成了本书最具个性特色的视觉样式。封面、辑封、多处切口全做成紫铜质地,整本书犹如一块铜制的雕塑,仿佛是从吴为山的雕塑中截取下来的,给读者一种非同寻常的视觉震撼。全书是干净统一的紫铜色质感,书名为亮紫铜色,似乎就是在这块斑驳的"铜雕"上铸出来的,整体色调简约而统一,也体现了吴为山雕塑的简约个性。

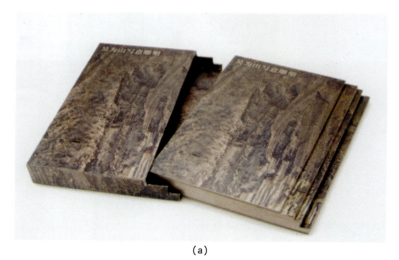

(a)

图5.25 《吴为山写意雕塑》书籍装帧设计

(b)　　　　　　　　　　(c)

图5.25 《吴为山写意雕塑》书籍装帧设计(续)

二、项目综述

色彩在书籍设计中起着十分重要的作用，研究资料表明，色彩能提高信息浏览和分类的速度和准确度，能提高理解的速度，比字形和字体的变化更能提高理解的准确度。同时，色彩是调适受众视觉心理、引起受众注意的有效手段。

1．书籍装帧色彩设计的注意事项

(1) 书籍装帧设计要注意色彩的整体感。

书籍设计色彩的整体感首先指的是书籍页面之间色彩的系统性。各个相关页面通过构成要素在内容上保持着相互的联系，书籍设计色彩也随着这种联系发生相互作用和过渡。这种相互作用和过渡应该是自然的、和谐的。只有一开始就对书籍的色彩进行系统地规划，才能对这些联系进行有效的设计。图5.26所示为A year in picture的装帧设计，这一设计就很好地从整体上体现了色彩设计的关联性。

在图5.26所示的A year in picture一书的装帧设计中，书籍封套为纯白色，通过镂空的圆形和长方形显示出下面的红底，白色封套上辅以明快的蓝色、淡紫、草绿等颜色，色彩丰富却统一于白色的封套中，这些颜色又和封套打开之后的书脊色彩相映成趣，色彩虽多却丝毫不觉突兀，给人明朗愉悦的视觉感受。

(2) 内容、受众不同的书籍应采用不同的色彩组合搭配。

(a)

(b)

(c)

图5.26 A year in picture书籍装帧设计

(d) (e)

图5.26　A year in picture书籍装帧设计（续）

　　色彩风格的确立首先取决于书籍内容和受众的目标定位，书籍设计的最终受众界定了色彩的倾向。只有符合受众审美需求的色彩风格，才能引起人们的感情共鸣。其次，色彩风格与书籍的内容要能够相互呼应，要充分考虑到色彩在设计中带给读者的不同心理联想和象征性，利用色彩的魅力，准确地把书籍内容传达给读者。图5.27所示为散文类书籍的配色，清淡唯美；图5.28所示书籍设计在颜色搭配上也注意符合整体的卡通风格。

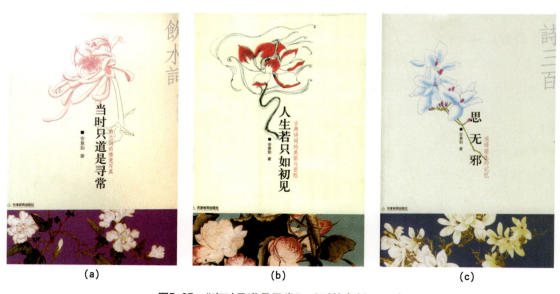

(a) (b) (c)

图5.27　《当时只道是寻常》系列丛书封面设计

　　图5.27所示的是《当时只道是寻常》系列丛书的封面设计。该设计借助菊花、莲花、兰花的形象，用纯度较低的粉色、蓝色和紫色搭配同色系明度、纯度都很低的背景，突出主体物而又禅味颇重。诗歌散文类的书籍在色彩设计上往往用一定的艺术手段，或浓妆艳抹或清淡达意，表现诗歌散文的意境美和韵律美，巧妙又不失唯美地带人们走进书籍所传达的意境。

　　图5.28所示的是Hyper Activity Typography的封面设计，它是一本卡通风格的有关字体和排版设计的书籍，给读者的体验就好像是一边做儿童游戏，一边了解设计知识一样亲

切和放松,因此在颜色搭配上要活泼、有趣、对比明快,给人以亲和力。

(3)色彩面积、明度、纯度的处理。

一本书的封面一般是以一种颜色为主调,占据画面的主要位置,然后用其他装饰的色彩进行点缀、对比,从而产生色彩层次,使色彩设计既变化又统一。明度、纯度相近的色彩组合在一起会产生柔和、朴素、统一、协调的感觉;而明度、纯度对比较强的色彩组合在一起时则层次感较强,富于空间进退感。

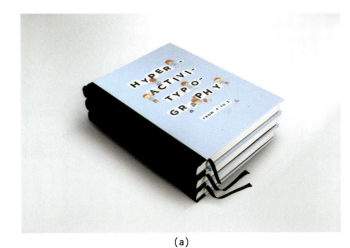

图5.28 Hyper Activity Typography 书籍装帧设计

图5.29所示的是《中国散文史长编》书籍的封面设计,该设计从色彩明度、纯度搭配上为非常和谐的灰调子,很好地融合了书籍本身的内容。

图5.29 《中国散文史长编》书籍封面设计

图5.29所示的是《中国散文史长编》的封面设计，为了配合其记载散文历史的书籍内容，色调上采用了稳重的灰色调，并在当中融合中国水墨画的图形，通过色彩的明度、纯度变化使稳重的灰色调又有轻松明快的感觉。

2．项目介绍

此项目为书籍封面设计的颜色搭配训练，书籍名称为《动物福利教育手册》，为已经创意好的书籍封面图形进行色彩搭配，进而感受书籍封面设计中色彩的主体与背景关系、色彩的整体感、色彩的风格、色彩的面积、明度、纯度处理等。

三、项目要求

书籍名称为《动物福利教育手册》，封面设计是书籍装帧设计中最重要的部分，色彩设计是书籍封面设计的关键。该项目要求通过分析主题，概括主题创意中的图形色彩，用电脑或彩色铅笔等绘图工具，通过电脑设计或手绘的形式，为书籍封面进行色彩搭配。要有主题思想和色彩搭配的明确意图，颜色要符合书籍内容的要求，有较强的视觉冲击力和心理效应。

项目名称：《动物福利教育手册》书籍封面色彩设计。

环境要求：电脑硬件、软件配置完备的机房，可以切屏进行师生交流互动，或是配备桌椅的专业美术教室，有作品展示墙，便于随时展示学生绘画作品和作品讲解之用；有多媒体设备，方便观看图片资料。

材料要求：能够支持书籍设计的电脑硬件、软件配置；或是学生自备彩色铅笔、色粉笔、马克笔、水粉颜料、素描纸、画板、铅笔、橡皮等一系列绘画工具。

知识要求：具备色彩基础知识、具备广告招贴创意能力、具备基础绘画能力、能熟练应用各种色彩工具，或是掌握了Photoshop、Illustrator等平面设计软件的用法。

四、操作步骤

1．项目分析

(1) 概念分析：《动物福利教育手册》是关于动物福利教育的知识介绍。所谓动物福利，即人类应该合理、人道地利用动物，要尽量保证那些为人类做出贡献的动物享有最基本的权利，如在饲养时给它一定的生存空间，在宰杀时要尽量减轻动物的痛苦，等等。该书籍的封面通过动物的剪影组合成一个心的图形，表现了倡导友好的对待动物地创意概念。

(2) 颜色的选择：色彩搭配要求符合书籍内容，配合图形简洁大气的风格进行搭配，可以在已有的色彩搭配知识的基础上进行实物色彩提炼，根据书籍封面设计的特点，对色彩进行重新组合设计。因为书籍内容是关于动物福利的，应体现一种乐观向上的状态，因此要注意所选颜色在视觉效应上给人的心理感受要与内容相呼应，不能过于阴暗。

(3) 图片分析：图5.30中展现了一个色彩缤纷的动物世界；图5.31中的"心"元素一般都是以红色的色彩出现。根据图形的创意，把各种动物和心结合在一起，可以把各种动物的颜色进行提炼设计，组合成一个彩色的心形，再对背景色进行搭配突出主体图形。也可以根据个人的理解和最终主题要达到的效果进行色彩的选择应用。

图5.30 色彩缤纷的动物世界

图5.31 红色的心形

2．效果图设计步骤

设计时要对颜色的设计思路和搭配有一个大致的把握，也可以设计一个小草稿，体会一下色彩搭配效果是否满意。

步骤1：按照书籍封面的图形文字等各元素，先绘制出书籍封面的图形——各种动物和心的结合体。书名为《动物福利教育手册》，封面还要放上作者名字和出版社名称。注意心形与动物的造型设计要结合自然，构图平衡且突出图形重点，有一定的设计感，如图5.32所示。

步骤2：用Photoshop、Illustrator等软件或水粉颜料绘制主体物动物图形的颜色。因为心形图案定义为彩色，由于书籍内容比较轻松，所以选择明快

图5.32 黑白效果图

的彩色调。可以先填涂冷色的色彩，包括绿色、蓝色等。出版社名称的标准色为蓝色，所以先选择标准色进行填涂。注意绘制的时候，要有选择性地对主体物填色，达到色彩均衡的效果，如图5.33所示。

图5.33　主体物冷色调色彩效果图

步骤3：用Photoshop、Illustrator等软件或水粉颜料继续绘制主体物动物图形的颜色。选择填涂暖色调色彩，包括橙色、黄色等。注意各个色彩间的搭配，暖色冷色相隔要自然，富于变化和层次，如图5.34所示。

图5.34　主体物冷暖色调色彩效果图

步骤4：对作品主体进行细节的刻画。为了使心形的细节更丰富、形态更完整，选择一部分背景元素填涂成彩色，其他小圆点等几何形状填涂成灰色，一方面重点突出动物图形，另一方面完善整个主体图形。注意灰色不要太深，不然和动物之间的明度上拉不开

层次。背景色运用白色进行搭配，白色可以很好地展现主体的彩色图形，简洁大方，如图5.35所示。

图5.35　背景和细节刻画效果图

《动物福利教育手册》书籍封面设计的书名选择用近似于黑色的深灰色，视觉效果清晰而不显得太呆板。经过细节刻画和调整，最终效果如图5.36所示，整体色调简洁大方，明快的彩色让人愉悦，白色背景搭配彩色具有较强的视觉冲击力。

图5.36　书籍封面完整效果

五、项目小结

（1）主题设计阶段：按照项目要求和创意，要准确定位主题，根据要求准确选择能够表达主题的色彩搭配，可以进行小型草图的搭配试验。

(2) 绘制阶段：书籍封面设计的色彩处理是设计的重要一关，得体的色彩表现和艺术处理能产生夺目的效果。书籍封面设计色彩的运用要考虑内容的需要，用不同色彩对比的效果来表达不同的内容和思想。在对比中求统一协调，以间色互相配置为宜，使对比色统一于协调之中。书籍封面设计色彩配置除了要求协调外，还要注意色彩的对比关系，包括色相、纯度、明度对比。封面上没有色相冷暖的对比，就会感到缺乏生气；封面上没有明度深浅的对比，就会感到沉闷而透不过气来；封面上没有纯度鲜明的对比，就会感到古旧和平俗。

(3) 整理阶段：对封面色彩设计中的明度、纯度、色相的关系做整体与细节的整理修饰。

总之，在书籍装帧设计中，色彩的色调确定了书籍的整体感觉，决定了书籍设计的情感倾向。色彩的系统性是对相关书籍设计配色方案和色调的协调和组织。书籍设计的相关要素应在确定色彩基调的基础上，协调各自的配色方案，包括补色配置、对比色配置、邻近色配置、同类色配置等。

六、课后训练

(1) 设计题目：设计散文集《漫步人生的花园》的封面（作者：林清玄 出版社：知识出版社）。

散文集的封面设计多以绘画或摄影图片来做图形，也可以使用创意图形，注意整体的色调。可以减弱各种对比的力度，强调柔和的感觉；色彩要具有丰富的内涵，切忌轻浮、媚俗。

(2) 设计要求：用Photoshop、Illustrator等平面设计软件，或彩色铅笔、色粉笔等工具，进行书籍封面设计色彩搭配效果图的绘制，切合题意，色彩协调，并用文字说明自己的设计意图。

第三节　包装设计案例应用

一、精品赏析

1. 包装设计中的色彩

色彩是美化和突出产品的重要因素，因为80%以上的信息来自视觉，所以色彩在商品包装上具有强烈的视觉感召力和表现力。人的视觉对于色彩的特殊敏感性决定了色彩设计在包装视觉传达中的重要价值。

包装色彩的设计有着非常丰富的内容，它涵盖了色彩的物理、生理、心理效应，美学原理是自然色彩、社会色彩和艺术色彩的统一，是对色彩感性认识与理性分析的有机结合。在商品包装设计的视觉元素中，色彩的冲击力最强，有先声夺人之效，对于需要具有强大货架冲击力的商品来说，具有举足轻重的作用。

如果设计师对包装设计色彩的把握与运用能够直接反映内在物品的某种特性，色彩设计得当、表现力强的包装可以吸引更多的消费者去购买，从而促进该商品的销售。图5.37所示为日本神奈川县的著名点心——"鸽子饼干"的散包装与外包装设计。

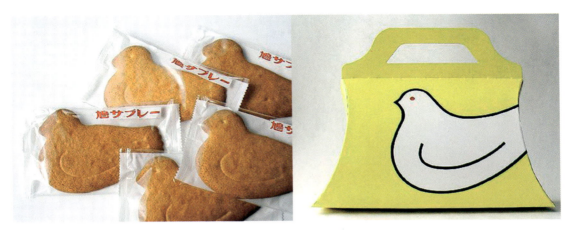

图5.37 日本"鸽子饼干"的散包装与外包装设计

点评：图5.37所示的"鸽子饼干"是由日本神奈川县镰仓市的丰岛屋生产制造的，饼干为鸽子形状，因此得名。"鸽子饼干"的外包装设计简洁大方，包装为大大的白色鸽子搭配鲜黄的底色，鲜黄色突出了黄油的新鲜，白色鸽子造型可爱；内包装是透明散包装，可以看到鸽子形状的饼干。白色和黄色的搭配非常清新、简洁、卫生，让人对产品由衷向往。

包装设计无处不在，大到飞机、火车，小到针头线脑，包装设计中的色彩应用也是多种多样的。商品包装中能迅速抓住消费者视线的优秀色彩设计，受到越来越多的国内外著名企业的重视。许多著名品牌的包装，虽然图案在不断变化，但其包装的主打色却很少改变。在包装设计的色彩学的理论基础中，要求重视包装设计色彩的色相、明度、纯度、色彩搭配以及色彩心理等方面的问题。

例如，烹饪调料包装设计中的色彩对于这个领域来说非常重要，烹饪调料在色彩的使用上必须做到准确无误。由于人们的生活经验、心理联想、审美情趣等原因给包装的色彩披上了感情色彩的外衣，由此引发了包装色彩的象征性及对不同包装色彩的好恶感。如红色调给人以热情、欢乐、兴奋的感觉，人们看到它时就会在味觉上联想到刺激、麻辣、火热的感觉，带有一种激情的味道；橙、黄色调则给人以兴奋、成熟的感觉，人们看到它时就会在味觉上联想到美味、香甜。图5.38所示的是由日本著名设计师设计的一组调味品系列包装设计。

图5.38 日本调味品系列包装设计

点评：图5.38所示的调味品系列包装设计的造型小巧、圆润、可爱，在色彩应用方面，通过系列色彩的设计应用，强化突出了不同口味调味品的味道，让人通过色彩就能把心理感受紧密地联系到一起，看到上面的包装设计中的系列色彩，人们就立刻能想象到调味的鲜美和刺激。

2．包装色彩设计中的色调应用

色调是画面上色彩配置所具有的总倾向、总情调，是一组色彩的主色，并在全画面中占绝对优势。包装要求在远距离的货架上从一瞬间的视觉上突出出来，传达商品信息，这就要求整体感极强的色调来配合。因此，包装色彩设计的关键就是色调的设计。

色调设计要求与产品的主要功能相统一，如礼品包装宜用红色调、橙色调等；冷饮包装宜用冷色调。色调设计要考虑时代、地区、民族等因素。图5.39所示的是一组香水系列包装设计，通过包装的色彩就可以将不同气味区分开。这种利用色彩来进行小类别区分的手法在系列产品的包装设计中会经常使用。

图5.39　香水系列包装设计

点评：图5.39所示的香水系列包装设计，利用盖子和瓶体上的一抹色彩来突出香水的淡淡的柔和的气味，若隐若现，特别受亚洲消费者的钟爱，一点淡淡的体香，对于婉约的亚洲女性而言，效果刚刚好。

3．包装色彩设计中的色彩对比应用

现在的包装设计非常注重色彩的属性及色彩的运用，色彩的属性并非一成不变的，其中各要素之间的变化给设计色彩的对比、调和的运用提供了丰富的空间。类似色较同类色显得安定、稳重的同时又不失活力，是一种恰到好处的配色类型；对比色不同于强调色，这是面积相近而色相明度加以对比的用色，这种用色具有强烈的视觉效果，从而具有广告性。色彩对比是包装设计中设计色彩最常用的一种手法。图5.40所示为亚洲知名品牌——虎牌啤酒（Tiger Beer）的罐装包装设计与瓶装包装设计，采用了互补色的对比手法。

点评：图5.40所示的亚洲知名啤酒品牌——虎牌啤酒（Tiger Beer）的包装采用了蓝色与橙色这两种互补色的对比，通过颜色的鲜明对比，使虎牌啤酒的品牌标志非常醒目、突出。不论是罐装包装，还是瓶装包装，因为这两种互补色的应用，都具有强

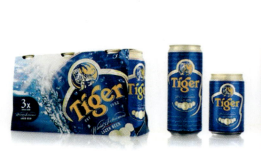

图5.40　虎牌啤酒（Tiger Beer）包装设计

烈的视觉效果，从而具有良好的广告性。

通过改变明度和纯度来减弱这种对比，一样可以产生很独特的色彩搭配效果。图5.41所示为希腊Mouse设计的奶制品包装，设计中采用了色彩的单一纯度调配；如图5.42所示为日本的玉露（Gyokuro Tea）茶叶包装设计，该设计采用了多层次的色彩纯度变化。

图5.41　希腊Mouse设计的奶制品包装设计　　图5.42　日本玉露（Gyokuro Tea）茶叶包装设计

点评：图5.41所示的奶制品包装设计采用了中纯度的蓝色和紫色，整体上给人卫生、凉爽、品质优良的感觉；图5.42所示的玉露是最好、最精美的日本茶叶，是用来招待客人的首选茶，茶叶包装设计采用了多层次色彩纯度变化的绿色和橘黄色，低纯度的色彩突显出茶汤的口感鲜爽，香气清雅。

4．包装色彩设计中的色彩调和应用

调和色是指相近的色彩，色彩调和给人以含蓄、丰富、高雅、愉悦、舒服的感觉。调和法主要有同类色调和、近似色调和两种。同类色调和是指色相相同而明度不同的色彩配合，如淡蓝、天蓝、深蓝的配合或浅紫、大紫、深紫的配合；近似色调和是指含有共同成分的不同色彩的配合，如橙、朱红、黄都含有黄的成分，配合在一起容易协调一致。

近似色色调统一和谐、感情特性一致，容易达到调和，色彩的变化要比同类色丰富，但应注意加强色彩明度和纯度的对比，使近似色的变化范围更宽更广。图5.43所示为德国著名设计师——BUCAN的产品包装设计作品，该设计就采用了邻近色黄色和绿色的搭配。

图5.43　德国著名设计师——BUCAN的产品包装设计作品

点评：图5.43所示为用邻近色调和，采用绿色和黄色搭配来表现产品的包装设计，由于绿色和黄色的倾向近似，色调统一，应用在包装设计中显得既简单又理性。

5. 包装色彩设计中的固有色应用

人们根据商品固有的色彩或属性进行高度的夸张和变色，采用形象化的色彩，利用商品本身的色彩在包装用色上的再现，给人以物类同源的联想，从而对内在物品有一个基本的印象。如蛋糕、点心等食品包装多用黄色，茶、咖啡、威士忌、啤酒等饮料多用茶色，化妆品中的柠檬香波包装设计成柠檬黄。图5.44所示的是日本著名设计师——井上幸惠设计的一组咖啡包装；图5.45所示为乳制饮品系列的包装设计。色彩单纯的提炼与无彩色的运用，强化了商品特征，有利于提高商品的品质与档次，增强商品的时代感与个性魅力。

图5.44　咖啡包装设计

图5.45　乳制饮品系列包装设计

点评：图5.44所示的这组咖啡包装设计，左面的包装色彩设计中采用了咖啡色、黑色和金色的组合，表现了咖啡的香浓口味，右面的咖啡包装色彩设计中采用了黑色、白色和金色的组合，突出了产品的高贵品质；图5.45所示的乳制饮品系列包装设计，通过象征色来强化口味，采用橙黄色、绿色、咖啡色来分别表示水果味、抹茶口味和咖啡口味。

包装设计中的色彩应用还受到包装工艺、包装材料、产品用途和产品的销售地区等条件的限制，还要研究消费者的习惯和爱好，以及国际、国内流行色的变化趋势，以不断增强色彩的社会学和消费者心理学意识。总之，包装设计中的色彩要醒目、对比强烈，有较强的吸引力和竞争力，才能增强消费者的购买欲望，促进商品的销售。

包装设计是包装外在的视觉形象，其中可以导入与商品相关的文字、商品图片、商品产地及视觉形象代表等要素。

二、项目综述

包装在现代的生产、流通、销售和消费领域中发挥着越来越重要的作用。包装是品牌理念、产品特性、消费心理的综合反映，是建立产品与消费者亲和力的有力手段。优秀的

包装设计可以增强消费者的审美愉悦，也能激发消费者的判断力和购买自信，丰富他们的想象力，陶冶顾客的心智，让人们真正感到包装设计色彩的价值。

三、项目要求

项目要求以传统节日——端午节为题，进行一个相关主题的CD包装设计。可以用绘画工具，也可以使用计算机设计软件的形式来创作，色彩设计要与主题相协调。

项目名称：传统节日——与端午节相关的CD包装设计。

制作要求：计算机设计软件制作，也可以采用手绘形式。

知识要求：具备色彩基础知识、具备色彩和包装设计创意能力、具备基础绘画能力、能熟练应用各种色彩工具、具备计算机设计软件运用能力。

进行包装设计的色彩设计时，要注意把握以下几点。

(1) 要明确设计创意和设计构思，总体上把握色调。

(2) 包装色彩是色彩的过滤、提炼的高度概括，要求平面化、匀整化。

(3) 要善于运用色彩的属性、主体色调、搭配色彩与基本色调构成包装设计中色彩对比和协调的关系，控制和把握好整体包装的色彩效果。

(4) 包装设计色彩关系中，对比是变化的因素，调和是统一的因素，在统一中求变化，在变化中求统一，两者要相辅相成。

(5) 包装设计中的色彩设计要紧密联系包装画面构图、包装造型、包装材料等因素，考虑包装设计的整体性。

四、操作步骤

首先画包装黑白草图，进行包装色彩设计，再逐步进行包装色彩绘制、包装设计图整理，最后完成包装设计效果图。

1. *项目分析：传统节日——与端午节相关的CD包装设计*

(1) 概念分析：题目要求是与端午节相关的CD包装设计，在色彩设计中，如何突出中国的传统节日——端午节是需要重点考虑的地方。另外，该包装设计主要包括盘面和外包装设计两部分。

(2) 色调的选择：设计时，考虑与端午节相关的CD包装，可以采用中国传统的喜庆欢快的色彩，这里采用水滴状几何图形装饰，红色渐变色为主，搭配黄色、橙色及黑、白、灰等无彩色，与所选主题相符。

(3) 综合分析：CD包装的色彩设计完成后，还要考虑包装的完整性，相关的文字内容、标签等也都需要完善。

2. *效果图绘画步骤*

首先确定好颜色的设计思路和搭配效果，可以先画一个草稿检验一下计划中的色彩搭配效果。

步骤1：绘画CD包装轮廓图，这里设计其外包装和盘面包装轮廓图，如图5.46所示。

图5.46　CD外包装和盘面包装设计轮廓图（设计：张奕冰）

步骤2：绘制底色，如图5.47所示。

图5.47　绘制包装设计底色（设计：张奕冰）

步骤3：添加水滴状的不同纯度的红色装饰图形，如图5.48所示。

图5.48　添加红色水滴状图形效果（设计：张奕冰）

步骤4：添加黄色图形，如图5.49所示。

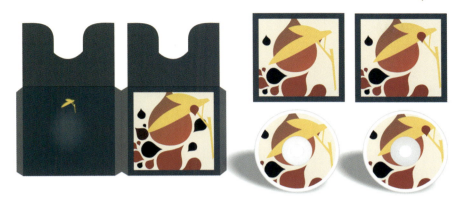

图5.49　添加黄色图形（设计：张奕冰）

步骤5：添加CD盘面下方的橙色胶片图形，在光盘正面、底面添加端午及FANS文字，如图5.50所示。

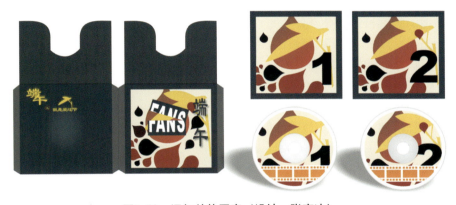

图5.50　添加其他图案（设计：张奕冰）

步骤6：添加CD内容说明等文字部分，最终完成效果如图5.51所示。

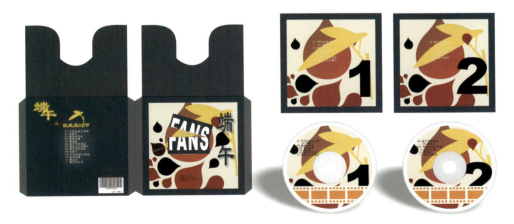

图5.51　包装设计效果图（设计：张奕冰）

这个CD包装设计的色彩设计效果，既具有中国传统的喜庆气氛，又具备时尚气息，整体效果良好。

五、项目小结

色彩是传递包装情感的重要元素，包装在形式上要达到美感，除了要符合包装造型的美，画面经营位置的美，图案、文字、色彩、线条的秩序美，以及在整个过程中的宾主、均衡、方圆、疏密等对比的美之外，还要注意包装色彩纯度的高低，色调色彩的冷暖等诸多因素在不同的环境下给人的感觉。

包装设计中的色彩设计一般有以下几个阶段。

（1）构思阶段：按照项目要求要进行定位和构思，根据要求准确选择能够表达主题的色彩搭配。

（2）制作阶段：应用所学知识进行包装设计中色彩部分的绘制，注意用色彩来进行整体的搭配和调整。

（3）修改阶段：对包装设计的色彩设计进行修改，还要根据实际情况进行完善，如包装上的文字、国家要求的标注等内容。

综上所述，包装设计中的色彩应用应该把握好色彩与包装物的照应关系、色彩和色彩自身的对比关系。此外，包装设计还应当充分考虑不同感觉的色彩的抽象表现规律，使色彩能更好地反映商品的属性，满足目标消费者的需要。

六、课后训练

（1）设计题目：糖果包装的色彩搭配设计。

以糖果的包装为主题进行色彩设计，要能把糖果的特点展现出来，还要有强烈的吸引力，以达到促销商品的目的。

（2）设计要求：用彩色铅笔、色粉笔等工具，或采用计算机设计软件进行包装设计中色彩设计的表现，进行整体造型的色彩搭配效果图的绘制，并用文字说明糖果包装的设计意图、应用对象、适用范围等内容。

（3）糖果包装设计参考：图5.52和图5.53所示为李彤同学设计的"木子丹三"水果糖包装设计。

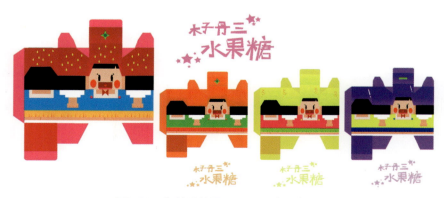

图5.52　包装设计展开图（设计：李彤）

图5.53 最终包装设计效果图（设计：李彤）

点评：这款水果糖主要是针对少年儿童的，包装色彩艳丽、造型可爱，用4种色彩标明了4种不同的口味，包装设计生动有趣，让人爱不释手。

第六章 设计色彩在人物形象设计领域的应用

教学目标

通过本章的学习，掌握色彩在化妆设计、发型设计和整体人物形象设计中的应用，并能够通过绘画的形式展现自己的色彩设计作品，并要求设计作品在色彩的搭配方面有鲜明的立意和主题思想，并能够应用到实际的人物造型设计中。

教学要求

(1) 能够运用所学的色彩搭配原理，设计面部化妆色彩搭配的手绘效果图。
(2) 能够运用所学的色彩搭配原理，设计发型色彩搭配的手绘效果图。
(3) 能够运用所学的色彩搭配原理，进行整体人物造型的色彩搭配设计。
(4) 能够根据不同的主题元素，进行色彩的提炼和应用。

色彩是人物形象设计艺术表现中最重要的构成因素和表现形式之一，如果没有色彩的表现力，人物形象的设计就会失去其应有的风采，也就不会有形式美的存在。人物形象设计中的色彩涉及化妆、发型、服装以及整体造型的色彩搭配，甚至人物的肤色、瞳孔色、环境色等都在起着重要作用。因此，在整体人物形象设计时，色彩的和谐搭配是整体造型成功的关键。

第一节　化妆造型色彩案例应用

一、精品赏析

在手绘化妆造型设计效果图时，应该充分应用色彩学的原理和知识，并合理运用大自然中和其他艺术门类中的主题元素色彩，合理搭配色彩和设计化妆造型，并最终应用到人物面部化妆中。

1．手绘化妆造型效果图——眼影表现

点评：图6.1所示为用单色红色来表现眼影的方法，单色表现容易色彩单一，但是可以从色彩的明度和纯度方面产生变化；图6.2所示为用互补色中的紫色和黄色搭配来表现眼影的方法，互补色虽然容易形成强烈的对比，但也可以通过改变明度和纯度的方法来减弱这种对比，一样可以产生很独特的色彩搭配效果。

图6.1　单色眼影表现

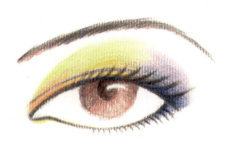

图6.2　互补色眼影表现

2．手绘化妆造型效果图——中国红

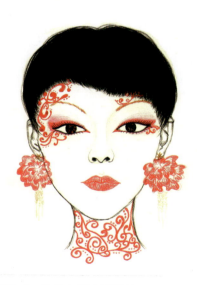

点评：图6.3所示为以中国红为主题设计的化妆造型色彩搭配效果，该作品以中国传统的红色为主题，并在图案的运用上充分体现了中国传统纹样的特色，在时尚中体现了民族元素，时尚与民族主题搭配得非常和谐，是一幅比较完美的化妆造型手绘效果图。

图6.3　化妆色彩造型设计
　　　——中国红（作者：秦紫薇）

3．手绘化妆造型效果图——春天

点评：图6.4所示为以春天为主题的化妆造型色彩搭配设计作品，在此作品中，造型的设计上用蝴蝶、花瓣体现了春天的主题，在面部妆容色彩的应用上，用靓丽的粉红色体现春天的气息，眼影和嘴唇的色彩搭配均体现了春天的朝气。整体妆面色彩设计清新，表现手法独特，符合主题元素的选择。

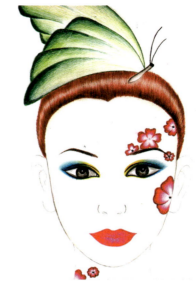

图6.4　化妆色彩造型设计——春天（作者：朱淼）

4．手绘化妆造型效果图——灵蛇

点评：图6.5所示为以蛇为主题创作的化妆造型色彩设计作品，在此作品中，造型上主要采用蛇的曲线，应用于眼影和发型的设计中，在色彩的选择上主要应用了蛇皮的黄绿色。整个妆面色彩搭配和谐，黑色的嘴唇设计也比较独特，显示了设计者独特的设计思维和丰富的想象力。

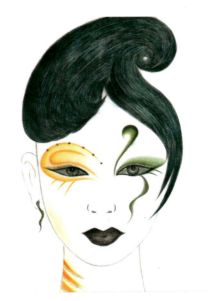

图6.5　化妆色彩造型设计——灵蛇（作者：朱淼）

5．手绘化妆造型效果图——创意京剧妆

点评：图6.6所示为以中国传统京剧造型中的化妆为灵感来源而进行的妆面色彩和造型设计，两幅作品均在一定程度上应用了京剧造型中眼影化妆的特点，但又有所改变和创新，并与时尚元素结合，图6-6(a)时尚大气，图6-6(b)卡通味道比较浓，两幅作品均完美地体现了传统与现代的紧密结合关系，也为化妆色彩和主题创意提供了很好的思路。

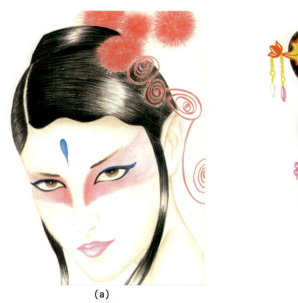

(a)　　　　　　　　　　　　　　　　(b)

图6.6　化妆色彩造型设计——创意京剧妆

点评：图6.7所示为以古代埃及艳后化妆造型为灵感而设计的化妆色彩搭配效果，古埃及化妆尤其注重对眼影的刻画，因此，本作品也对眼影进行了夸张并具有特色的创意设计和色彩搭配，该作品体现了设计者独特的化妆设计感受。

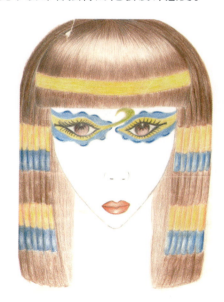

图6.7　化妆色彩造型设计——创意埃及艳后化妆

二、项目综述

化妆色彩的运用也像在绘画中一样重要。色彩选择得当，效果便是赏心悦目的，如果色彩运用不当则有失美感。

1．化妆造型色彩设计的注意事项

（1）先有明确的设计意图和对设计效果的初步设想和构思。

（2）要善于运用色调来把握整体妆容的色彩效果，就是运用色彩的属性、基本色调、各个局部的色彩与基本色调构成整体妆容的对比和协调的关系。

（3）主题色彩的选择可以有多种灵感来源，如仿生色彩表现和各种艺术设计风格（靓丽优雅型、时尚型、戏剧装饰型、甜美型、古典传统型、前卫型和华丽娇艳型等）的色彩表现等。其中仿生色彩表现是指从大自然中吸取色彩的灵感，如植物、动物、自然气象等，能够使人物的整体妆型表现出大自然的情趣。图6.8、图6.9所示的均是以大自然中的动物造型为主题灵感来源而设计的创意彩妆造型，极富冲击力的动物纹，也是任何季节都不可或缺的经典彩妆元素。（图片来源：昵图网）

图6.8 仿生孔雀化妆造型

图6.8所示为异域风情类的一款创意妆，将绚丽多彩的孔雀羽毛中的蓝绿色作为主色调，作为妆容与配饰的灵感源泉，异域公主般的华丽与风情尽显。全身穿戴或许太过张扬霸气，然而匠心独具的妆容设计却会带来眼前一亮的惊艳神秘，将个人独具的品位与魅力极致释放。

图6.9所示的是以豹纹图案为灵感来源的彩妆，颜色以黄褐色为主，积聚力量与激情，铺陈大面积豹纹眼妆，在闪亮钻石的提升与收敛下，迸发出摄人心魄的凌厉眼神，显得整体人物非常具有野性。

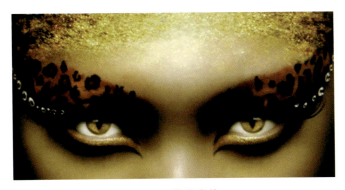

图6.9 豹纹彩妆

在化妆色彩的表现中，眼影的色彩搭配最重要，它决定了整体妆型的风格和特色，也是化妆造型中的重点，其色彩搭配根据不同的主题也有一些固定用色，在化妆色彩的设计中也要多加注意。如蓝色、褐色和灰色往往给人以漂亮和时髦的感觉；紫色显得温和、幽雅和神秘；桃红色能增添妩媚动人的风姿，比较适合年轻人和皮肤白皙的人；紫罗兰色给

人以成熟的魅力；绿色使人有爽快和清凉的感觉；金属色彩一般是在舞台上使用的，使人显得另类、神秘和高贵。图6.10所示的是眼影常用的色彩搭配效果，可以在造型中根据需要选择。

图6.10　双色眼影色彩搭配

2．项目介绍

此项目的训练创意造型彩妆的颜色搭配，主要通过来源于大自然的水果色彩，进行此款彩妆的色彩搭配，进而感受整体妆面色彩的搭配效果，并进一步深入感受其所体现出来的色彩搭配心理感受。

三、项目要求

要求以自然中的水果颜色为灵感来源，提取其中的色彩，用彩色铅笔等绘画工具，通过手绘的形式创作出一款创意水果色彩妆。要有主题思想和色彩的灵感来源，颜色要靓丽、晶莹，体现出水果和夏季给人的滋润感。

项目名称：创意水果彩妆。

环境要求：配备桌椅的专业美术教室，有作品展示墙，便于随时展示学生绘画作品和作品讲解之用；有多媒体设备，方便观看图片资料。

材料要求：学生自备彩色铅笔、色粉笔、马克笔、素描纸、画板、铅笔、橡皮等一系列绘画工具。

知识要求：具备色彩基础知识、具备色彩和化妆造型创意的能力、具备基础绘画能力、能熟练应用各种色彩工具。

四、操作步骤

1．项目分析

（1）概念分析：水果妆顾名思义，整个妆面给人一种接近水果的色彩和清爽的心理感受，运用水果般缤纷的色彩和清透的质感，营造出绚烂迷人的视觉效果。打造一个简单的水果妆，能让人变得更加青春可爱，水果妆也是夏季化妆造型中的流行色彩搭配。

(2) 颜色的选择：可以在已有的色彩搭配知识基础上，选择自己认为合适的水果色彩搭配进行妆面色彩设计，其色彩搭配的重点在于要体现出水果色彩的亮丽、水润、晶莹和剔透的感觉，如图6.11所示。

(a) (b)

图6.11 不同色彩的水果（图片来源：昵图网）

(3) 图片分析：图6.11(a)中的水果色彩有紫色、黄色、绿色、红色等，图6.11(b)为黄色和蓝色的搭配，色彩很晶莹，搭配在一起感觉非常舒服和清爽。因此，在妆面的色彩设计和选择上，可以根据个人的理解和喜好，进行多种选择和自由搭配。

2．效果图绘画步骤

首先确定好颜色的设计思路和搭配，也可以设计一个小草稿，体会一下色彩搭配效果是否满意。

步骤1：按照蛋形的构图方法，绘画一个正面的女性脸，五官等比例关系注意运用以往所学的"三庭五眼"等基础知识，眼睛要画出漂亮唯美的标准眼型，如图6.12所示。

图6.12 铅笔黑白效果图

步骤2：用彩色铅笔绘画粉色眼影，从上眼睑的内外眼角开始涂重，并向眼睑中部柔和变淡，为了达到柔和的效果，也可以用色粉笔逐步描画。唇用粉红色涂画，可以先画出唇

的外轮廓线，再添颜色，唇部突起的部分画出高光，使嘴唇的立体感更强，如图6.13所示。

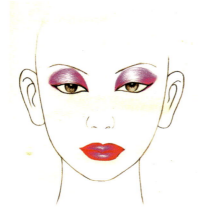

图6.13　眼影及唇部效果图

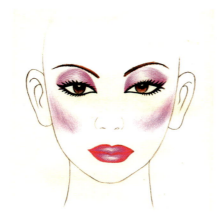

图6.14　画好的五官效果

步骤3：用彩色铅笔画出眉毛和睫毛，注意眉头颜色深，向眉尾方向逐渐变浅，画睫毛要注意弯曲的角度和方向；绘画腮红，腮红用粉红色，可以用色粉笔来表现，因为色粉笔表现的效果比较细腻，渐变效果也可以很容易地用棉签表现出来，腮红要注意柔和过渡和深浅变化，并注意腮红的位置，如图6.14所示。

步骤4：对作品进行最后的整理，用肉色的色粉笔绘画耳朵、脖子等位置，注意明暗变化，并用肉色彩色铅笔画出轮廓线，用黑色彩色铅笔加深上眼线和睫毛，注意要有色彩的晕染效果，使画面立体感更强，切忌色彩之间没有衔接和过渡。至此，作品全部完成，如图6.15所示。

此款水果彩妆在人物面部的实际色彩应用效果如图6.16所示，整体妆面强调的是色彩的高透明度和柔和效果，粉色的明度变化体现了妆面的温暖气息，像水果一样晶莹，比较适合表现少女主题。配合后期电脑软件进行效果处理，可以更加完美地体现该主题的含义。

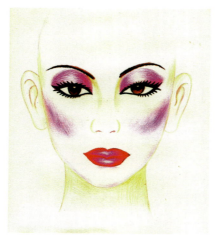

图6.15　整体效果图

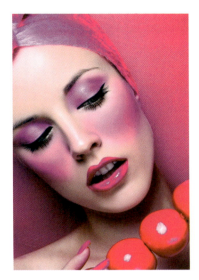

图6.16 水果妆完整效果

五、项目小结

(1) 主题设计阶段：按照项目要求准确定位主题，根据要求准确选择能够表达主题的色彩搭配，可以进行小型草图的搭配试验。

(2) 绘制阶段：此阶段充分应用了以往所学的素描能力和色彩晕染能力，颜色晕染过渡要自然，形成精彩而特殊的渲染、渗染效果的画法，呈现出朦胧、柔和、渗透、界定不明的特别效果，可以结合水彩画中的技法表现出淋漓尽致、畅快自然、柔和优美的感觉。用色粉笔也能达到柔和甜美的过渡晕染效果。

(3) 整理阶段：对整体画面进行整理，在耳朵、脖子等部位画出肉色，会显得更加立体。

化妆设计所应用的色彩来源于生活，所以，在日常学习中要多关注生活，而生活中可以学习的艺术角度是非常多的，如民族色彩、历史上各朝代造型的色彩、西方艺术的色彩应用等。灵感来源是层出不穷的，艺术来源于生活又要高于生活，只有对生活有热情、有自己独到见解的设计师，才有好作品不断出现，才会给大家带来与众不同的色彩搭配。

六、课后训练

(1) 设计题目：创意仿生效果妆面色彩搭配。

仿生妆面设计在彩妆中应用非常广泛，自然界中的色彩、动植物的肌理效果等均可以应用在化妆设计中，注意以眼睛的创意为主要设计内容，唇色和腮红要与眼影色彩搭配，起到辅助作用。

(2) 设计要求：用彩色铅笔、色粉笔等工具，进行整体妆面造型的色彩搭配效果图的绘制，并用文字说明自己的设计意图、应用范围、应用场所等内容。

第二节　发型造型色彩案例应用

一、精品赏析

在手绘发型造型设计效果图中，应该充分应用色彩学的原理和知识，并合理运用大自然和其他艺术门类中的主题元素色彩，合理搭配色彩和设计发型造型，并最终应用到人物发型设计中。

1. 手绘发型效果图——棕红色盘发表现

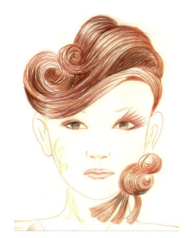

点评：图6.17所示为用单色棕红色来表现的发型色彩表现效果，单色表现比较容易达到协调的效果，适合搭配白皙、麦芽肤色或古铜肤色，妆面可以尝试应用清爽明快的水果色系。在此作品中，发型通过盘发的造型手法，体现了点和线在发型中的应用特点，色彩的整体搭配中应用了棕色系列的眼影和唇色，因此，整体色彩搭配效果比较和谐统一。

图6.17　棕红色盘发表现（作者：王楠）

2. 手绘发型效果图——褐色发型表现

点评：图6.18所示为用棕褐色来表现的发型色彩效果，棕褐色头发适宜任何肤色，肤色白皙者尤佳，妆面色彩搭配冷暖色系均适宜，尤其适宜雅致的灰色系。总之，棕褐色系列的发色适宜成熟女性的装扮。图6.18所示的两幅手绘作品立体感很强，非常具有艺术表现力。

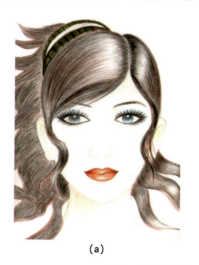

(a)

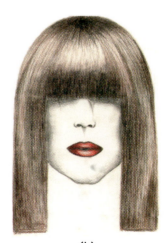

(b)

图6.18　褐色发型表现（学生作品）

3. 手绘发型效果图——短发单色表现

点评：图6.19所示为彩色卡通造型发型的表现效果，蓝色和黄色的头发在东方人的日常生活中比较少见，多用于舞台表演或者影视作品中，用来表现角色特殊的造型效果。这两种颜色都可以使人的脸色发亮，达到提亮皮肤颜色的目的，两幅手绘发色设计作品表现手法写实而有情趣，造型轻松活泼。

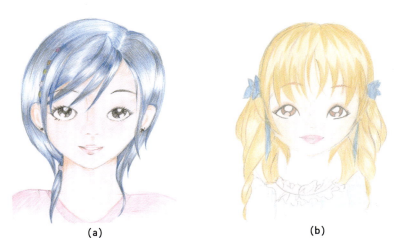

(a)　　　　　　　　　　(b)

图6.19　短发单色表现效果（学生作品）

4. 手绘发型效果图——有彩色与无彩色搭配表现

点评：图6.20所示为有彩色与无彩色搭配的发型效果。无彩色与任何有彩色的搭配都能达到调和有彩色的目的，该作品中的蓝色与黑色的搭配，及其发型的造型设计比较适合在影视作品或者特殊的造型设计中出现，该发型从颜色搭配到造型设计，都大胆而且新颖独特，体现了设计者大胆的想象力和创造力。

图6.20　有彩色与无彩色搭配表现效果（学生作品）

5. 搭配案例——黑色头发

点评：图6.21所示为黑色发型效果，黑色头发适宜搭配任何肤色，发型设计的风格要根据主题的要求和环境因素来定，妆容以浅冷色系或端庄的正红色系为主。

图6.21　黑色发型效果

6. 搭配案例——红色头发

点评：图6.22和图6.23所示为红色头发造型。红色头发非常适合肤色偏黄的女士，或者肤色为自然肤色或白皙皮肤。发型可以是有活力的短发、中长直发或卷发。妆面应该是暖色调的妆容，如金色系、红色系、棕色系等较浓郁的色彩。

图6.22　红色中发效果　　　　图6.23　红色短发效果

二、项目综述

色彩在发型造型设计中主要表现在外轮廓型、结构、质感、肌理和体积感的塑造等方面。其中，还包括其他关联因素对发色的影响，如肤色、妆色、服装色彩以及人物整体的设计风格等。

1. 发型设计色彩概念

在发型的色彩设计中，主要是运用色彩进行发型的形式美构成，强调发型形态构成的

特点，以及强调发型的装饰性表现效果。

发型设计中的色彩构成因素有整体色彩和装饰色彩两种表现形式。整体色彩就是单一色彩表现，既然色彩是单一的一种，就要在发型的整体造型上想办法体现出创意来，主要手法有分区、流向、分层次和纹理表现；装饰色彩表现是运用形态分割的方法，将两种或两种以上的色彩进行组合搭配，形成优美和谐的色彩搭配或装饰图案造型，装饰性色彩表现形式又分为：点态色彩设计，如图6.24所示；线态色彩设计，如图6.25所示；面态色彩设计，如图6.26所示。

图6.24所示的两款发型为点态色彩表现，主要用弯曲、螺旋等造型构成点态，并用彩色与黑色搭配的方式形成色彩搭配关系上的和谐。此种色彩搭配和发型设计手法是表演中常用的手段。

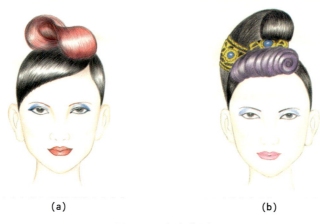

(a) (b)

图6.24 点态造型

图6.25所示的两款发型为线态色彩表现，常被应用在生活中。在生活中，大面积过于艳丽的发色设计会显得过于另类和夸张，因此，多数人会选择用挑染发缕的方法来达到时尚和变化发色的目的。更多夸张的发型线态发色表现也多用在舞台或者影视表演中。

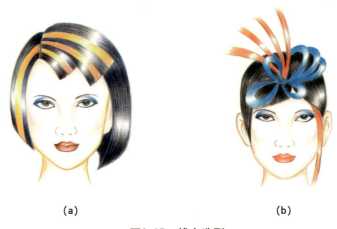

(a) (b)

图6.25 线态造型

图6.26和图6.27所示为各种发型面态发色设计表现效果和实际中的应用效果。在色彩的搭配和设计上，多用艳丽的颜色与无彩色搭配，这样效果表现的明显，对比强烈，在大型发型设计比赛中比较常见。

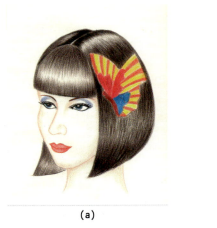
(a)

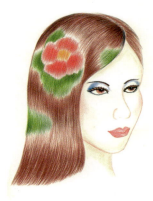
(b)

图6.26　面态发型色彩设计

图6.27　面态发型色彩设计（图片来源：昵图网）

在进行发型造型的色彩设计时，要注意以下几点。
(1) 发色的选取要与被设计者的肤色和气质相统一。
(2) 在线态造型的漂染时，要对头发进行形态上的分割。
(3) 在点态造型的漂染时，要注意各个点之间色彩的搭配，以及与整体发色的搭配。

2．项目介绍

该项目以历史上的发型题材为灵感来源进行发型整体设计，主要增加对历史发型和民族风格艺术色彩的关注，并能够进行充分应用，进而扩大自身对艺术广泛性的认识。

三、项目要求

本项目要求以古代发髻为灵感来源设计一款时尚发型，如图6.28和图6.29所示。在发型的色彩选择上要有创新，即：将古代的元素为现代的时尚舞台所用。用彩色铅笔、色粉笔、马克笔等绘画工具，通过手绘的形式绘出效果图，并要有主题思想和灵感来源的说明。

图6.28　古代的盘横髻　　　　　　　图6.29　古代的簪花高髻

项目名称：创意晚宴发型设计。

环境要求：配备桌椅的专业美术教室，有作品展示墙，便于随时展示学生绘画作品和作品讲解之用；有多媒体设备，方便观看图片资料。

材料要求：学生自备彩色铅笔、色粉笔、马克笔、素描纸、画板、铅笔、橡皮等一系列绘画工具。

知识要求：具备色彩基础知识、具备色彩和发型造型创意的能力、具备基础绘画能力、具备发型造型的基本历史知识、能熟练运用各种色彩工具。

四、操作步骤

1．项目分析

(1) 概念分析：发髻是中国古代发型中非常典型的样式，在现代的设计舞台上也非常实用，其关键是要把握好色彩和造型的设计点，并能够与现代元素结合。在现代设计舞台上，这样的成功设计案例非常多。

(2) 颜色的选择：为了与现代元素相互融合，在发色的设计上可以尝试用黑色或者棕色，因为这两种颜色与其他任何色彩都相对容易搭配，因此比较容易进行发型配饰色彩的选择；或者根据自己的喜好进行色彩的设计。总之，整体设计要符合所选择的主题。

(3) 图片分析：图6.30(a)所示的造型非常完美地应用了中国传统京剧造型中的发型样式——粉色的绒球和额头的发片等，但其中也有许多现代元素——眼影造型的设计、发型中花朵造型配饰的设计。整体造型显得时尚又不失传统文化元素，造型非常优美，特色鲜明，是典型的古典和现代元素的结合。图6.30(b)所示的造型中也有京剧造型中发片元素的应用，整体造型中也有中国古代包髻的应用，银色的选择非常时尚和另类，饰品设计具有中国传统云纹的特征，该造型设计大胆而有创新。

 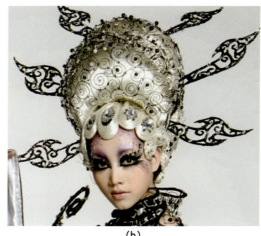

(a) （b）

图6.30　京剧元素创意发型（毛戈平化妆学校学生作品）

2．效果图绘画步骤

　　首先确定好颜色的设计思路和搭配效果，也可以设计一个小草稿，体会一下色彩搭配效果是否满意。

　　步骤1：按照蛋形的构图方法，绘画一个正面的女性脸，五官等比例关系注意运用以往所学的"三庭五眼"等基础知识，发型设计成盘在头顶的两个圆形包髻，造型类似葫芦，发色选择用黑色，妆面造型设计成现代感很强的蓝色眼影和粉色腮红，如图6.31所示。

　　步骤2：发色的绘画首先从写生绘画的角度考虑，也就是要注意光源的来向，本造型的光源来向为正面，所以高光分步在包髻的中间，从颜色重的两侧开始下笔，注意起笔的时候先从颜色深处开始。因为颜色深，可以比较用劲，高光部分颜色浅，用劲要小，形成自然的光感和立体感，如图6.32所示。

图6.31　起稿　　　　　　　　图6.32　第一层上色效果

　　步骤3：继续刻画和加深发色，并在发色中加入少量棕色，使其色彩更加丰富、立体感更强，用棕色和黑色画眉毛，并用蓝色修饰眼影，用粉色修饰腮红，用粉红色画出有立

体感的嘴唇。远观作品效果，随时调整画面，如图6.33所示。

步骤4：在步骤3的基础上继续调整画面，加深色彩，并画好睫毛，注意睫毛弯曲的方向。为了使造型更统一，并有时尚气息，加入有中国特色的筷子作为发型的饰品，在皮肤暗影的部分用肉色的色粉笔进行修饰，如图6.34所示。

图6.33　继续加深发色　　　　图6.34　整体刻画

此款发型的模特造型效果如图6.35所示，该造型既有古典韵味，又具备时尚气息，筷子作为发饰品的应用也很有特色，是中国传统元素的现代应用。

图6.35　模特造型

五、项目小结

（1）主题设计阶段：按照项目要求准确定位主题，根据要求准确选择能够表达主题的色彩搭配，可以进行小型草图的搭配试验。

（2）绘制阶段：此阶段充分应用了以往所学的素描写生能力和色彩晕染能力，对于写生基础有一定的要求，要能够将发型的立体效果在绘画中用颜色的深浅、高光等体现出来，使造型更逼真和形象。

（3）整理阶段：对整体画面进行整理，对于还不够完美的地方进行必要的修饰，或者

增加内容，进一步烘托主体造型。

创意晚宴发型设计所应用的色彩来源于舞台表演色，所以，在日常学习中要多关注发型设计比赛，而民族色彩、历史上各朝代发型造型的色彩和样式、西方发型艺术的色彩应用等，都可以作为灵感来源，因此要勤于思考和努力才能创作出优秀的作品。

六、课后训练

(1) 设计题目：创意京剧发型设计。

(a)　　　　　　　　　　　　(b)

图6.36　京剧旦角造型（图片来源：昵图网）

京剧是一种古老的剧种，其在造型上也非常有特色。旦角造型随年龄而不同，可以参考图6.36进行以京剧旦角造型为灵感来源的发型设计，可以不拘泥于原有样式，大胆创新和改变，但要注意体现传统元素的独特应用。

(2) 设计要求：用彩色铅笔、色粉笔等工具进行整体发型造型的色彩搭配效果图的绘制，并用文字说明自己的设计意图、应用范围、应用场所等内容。

第三节　整体造型色彩案例应用

一、精品赏析

在人物整体形象设计中，一般先通过手绘效果图的形式来表现整体形象设计的色彩关系和造型设计，来反复推敲色彩搭配的效果和整体设计，表现工具多用彩色铅笔、水粉、水彩、色粉笔等，或者综合应用各种材料。通过此种方式，可以增强对整体人物的设计能力，并最终将设计成果应用在人物形象设计中。

1. 手绘整体设计效果图——休闲风格人物整体造型表现

点评：图6.37所示为夏季休闲风格的整体人物形象设计。在色彩上，主要应用白色和蓝色的搭配，显得清爽干净、青春阳光，有年轻人的朝气和活力。款式设计也比较时尚，

发型的色彩应用体现了年轻人的另类时尚。整体画面表现手法娴熟，整体设计也符合夏季休闲的主题。

图6.37　休闲风格人物整体造型（作者：王楠）

2．手绘整体设计效果图——新娘整体造型表现

点评：图6.38所示为新娘整体造型的设计。此作品打破了以往新娘整体形象以白色为主的色彩设计，而是主要应用粉色，头纱、泡泡袖、裙摆都是设计的亮点，使该作品显得比较独特。

图6.38　新娘整体造型（学生作品）

3．手绘整体设计效果图——晚宴整体造型表现

点评：图6.39所示为两个晚宴整体形象设计，晚宴服的设计要求适当袒露肩部、背部等体现女性性感特征的部位，发型要求适合晚宴（会）高贵典雅的气氛，在图6.39(a)中，胸部V字形的设计很有特点，底摆的层叠设计、绿色的面料和有深浅变化的处理也很有创新；在图6.39(b)中，斜肩和斜裁底摆的设计都很有创意，发型简洁明快，整体形象显得很干练，暖色的衣料也显得女性味道很足。

　　　　　　(a)　　　　　　　　　　　(b)

图6.39　创意晚宴整体造型（学生作品）

4．手绘整体设计效果图——创意表演整体造型表现

点评：图6.40所示为创意表演风格的整体造型设计。在此类造型设计中，应首先根据表演的要求来确定主题。图6.40(a)中的造型是以鱼为联想主题，因此整体风格中有鱼鳞片造型多次出现，在色彩上也进行了大胆创新，发型设计也比较符合该主题。图6.40(b)中的造型具有异域特征，设计很大胆，混搭的风格也很有创意，蓝色和橙色的互补色搭配体现了设计者对色彩搭配的独特认识。

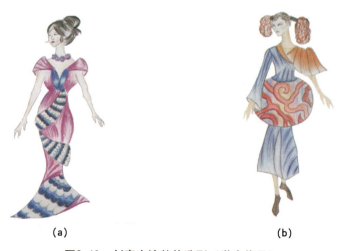

　　　　　　(a)　　　　　　　　　　　(b)

图6.40　创意表演整体造型（学生作品）

二、项目综述

　　整体造型设计中的色彩选择涉及很多因素，如化妆色彩、发型色彩、发饰色彩等，而其中最重要的是服装服饰的色彩，因为服装服饰的色彩占有的面积比较大，会给人宏观的色彩冲击力。所以，在进行整体造型设计的色彩选择时，应该先确定设计主题和思路，确定了设计方向，就可以根据所学的色彩知识进行整体色彩的搭配了。

1. 整体造型色彩选择的注意事项

 (1) 设计主题要明确，设计色彩定位要根据受众的特点而定。
 (2) 进行局部色彩的选择时，要有整体色彩的观念。
 (3) 局部色彩不能过于突出，或者压制了主要色调，否则会造成整体效果的混乱。

2. 项目介绍

 晚礼（宴）造型来源于西方社交活动中，在晚间正式聚会、仪式、典礼上应用。女性一般穿裙长及脚背的晚礼服，面料追求飘逸、垂感好，颜色以黑色最为隆重。晚礼服风格各异，西式长礼服袒胸露背，呈现女性风韵；中式晚礼服高贵典雅，塑造特有的东方风韵；还有中西合璧的时尚新款。

三、项目要求

本项目要求设计整体晚礼（宴）造型，在服装的设计上，要体现晚礼（宴）服搭配的造型特点，即服饰应选择典雅华贵、夸张的造型，凸显女性特点；化妆色彩应该根据模特的肤色和个性特点，与服装色彩相协调，由于有强烈灯光照射的原因，妆面要浓于生活妆；发型造型一般以盘发为主，发型的色彩可以与服装形成系列色、同类色，或者为了突出发型，设计成对比色均可。图6.41所示为晚宴中常用的简洁、轻便的整体造型设计效果；图6.42所示为应用在比较夸张的场合或者表演中的晚礼整体造型效果。

项目名称：晚礼（宴）整体造型色彩设计。

环境要求：配备桌椅的专业美术教室，有作品展示墙，便于随时展示学生绘画作品和作品讲解之用；有多媒体设备，方便观看图片资料。

材料要求：学生自备彩色铅笔、色粉笔、马克笔、素描纸、画板、铅笔、橡皮等一系列绘画工具。

知识要求：具备色彩基础知识、具备色彩和化妆造型创意的能力、具备基础绘画能力、能熟练运用各种色彩工具。

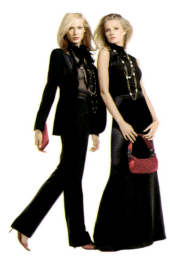 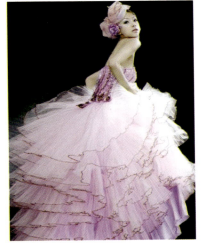

图6.41 黑色晚宴整体效果（图片来源：昵图网） 图6.42 紫色晚礼服整体效果（图片来源：昵图网）

四、操作步骤

1. 项目分析

（1）概念分析：晚礼（宴）整体造型是女士整体造型中档次最高、最具特色、充分展示个性的样式之一。随着社会经济文明的发展和高雅仪态、礼仪的国际化趋势，晚礼（宴）造型多指出席盛大晚宴、舞会、歌剧院、音乐会、婚礼等社交场合需要的造型，既是对自我修养与品位的展现，又是对主人及其他出席者的尊重。

（2）颜色的选择：任何有彩色与无彩色的选择对晚礼（宴）整体造型来说都是可以的，关键是服装、发色、配饰的选择等，要与模特的气质和肤色以及社交场合符合即可。

2. 效果图绘画步骤

首先确定好颜色的设计思路和搭配效果，也可以设计一个小草稿，体会一下色彩搭配效果是否满意。

步骤1：首先设计好整体造型的姿态，然后根据设计好的整体造型，用白描的表现手法进行整体效果图的绘制。此过程需要运用人体比例关系方面的相关知识，并熟练掌握绘画技巧，以及对该整体造型的深刻理解，如图6.43所示。

步骤2：应用写实性的绘画技法，用水彩笔开始平涂颜色，为了使画面立体感更强，在边缘和突起的部位可以适当留白，形成受光的立体效果；也可以使用自己认为合适或喜爱的色彩工具，如彩色铅笔、水粉颜料等，如图6.44所示。

图6.43　白描整体效果

图6.44　服装上色效果

步骤3：在步骤2的基础上，开始绘画头发、头饰品和皮肤的色彩，尤其注重绘画暗影的部分，以体现整体造型的立体感。暗影绘画颜色的选择可以用比平涂的颜色更深一些的颜色，如图6.45所示。

步骤4：在步骤3的基础上，用黑色签字笔描绘边缘轮廓，在高光的部位可以断开，显示高光的强烈效果，然后对细节部位进行最后的整理，如图6.46所示。

图6.45 绘画饰品色彩效果　　　　　图6.46 完成稿效果

五、项目小结

（1）主题设计阶段：按照项目要求准确定位主题，根据要求准确选择能够表达主题的色彩搭配，可以进行小型草图的搭配试验，也可以对各个部分的造型分步骤刻画，体会一下效果。图6.47所示为绘制的草稿。

图6.47 绘制草稿阶段

色彩搭配设计过程中主题选择的途径非常丰富，如大自然、历史、少数民族、民俗风情、春夏秋冬等。图6.48所示为以花为主题进行的整体形象设计，色彩的搭配基本选取自然界中的花色：后背的服装造型采用黄色，类似于花朵；身体部分的服装用绿色，类似于根茎。设计者也可以依据大自然的色彩，创新性地进行色彩的自由设计和搭配。

图6.48 花主题创意设计

在中国传统文化中，有很多题材可以作为艺术设计的灵感来源，图6.49所示为应用中国古代的青花瓷图案和颜色而设计的人物整体形象，既体现了中国传统文化的特色，也应用了现代元素中的时尚亮点。

图6.49 青花瓷主题创意设计

(2) 绘制阶段：此阶段充分应用了以往所学的素描写生知识和色彩晕染知识，对于写生基础有一定的要求，要能够将发型的立体感在绘画中用颜色的深浅、高光等体现出来，使造型更逼真和形象。

(3) 整理阶段：对整体画面进行整理，对于还不够完美的地方进行必要的修饰，或者增加内容，进一步烘托主体造型。

造型设计的主题构思非常重要，主题确定了，整体造型的色彩和风格就确定了，图6.50所示是毛戈平彩妆设计学校学生的整体造型设计作品，该作品应用了银河系的白色、银色效果，同时也加入了许多现代元素：珠串、创意的妆面等。黑色的眼影效果与白

色形成对比，整体效果时尚而另类。图6.51所示为从清朝慈禧的整体装束得来的灵感而进行的创意整体设计，在发型、妆面和服装方面都进行了全新的演绎和设计，增加了时尚感，体现了模特大气婉约的贵族气质。

图6.50　炫彩银河（毛戈平化妆学校学生作品）　　图6.51　古典创意造型（作者：镡博）

艺术构思和色彩创意的来源极其广泛，其他艺术门类也是非常好的选择，图6.52所示的就是以京剧中的人物造型为灵感来源而进行的整体创意，色彩以大红色为主，其他色彩辅助，整体色彩鲜艳而亮丽，又不失中国传统元素的概念。

仿生主题也是整体造型设计中应用很多的主题，图6.53所示的画面以海底世界为灵感来源，幽深的蓝色选择显得非常合理，整体蓝色系的搭配也非常和谐，不同材质的面料和配饰的应用，使整体效果很有层次感。

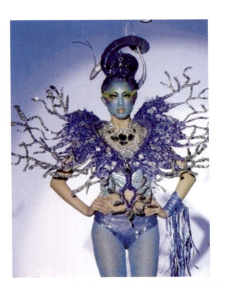

图6.52　京剧创意造型（毛戈平化妆学校学生作品）　　图6.53　有仿生元素的造型（毛戈平化妆学校学生作品）

六、课后训练

(1) 设计题目:创意海底世界整体造型色彩搭配设计。

以海底世界为主题,创意整体人物造型艺术表现效果造型作品,要充分体现海底世界的绚烂色彩,还要有舞台表现力。

(2) 设计要求:用彩色铅笔、色粉笔等工具进行整体造型的色彩搭配效果图的绘制,并用文字说明自己的设计意图、应用范围、应用场所等内容。

参 考 文 献

[1] 莫华军. 广告设计[M]. 北京：中国建筑工业出版社，2005.
[2] 管佳莺，邵余晓. 书籍装帧设计[M]. 武汉：湖北美术出版社，2002.
[3] 林家阳. 设计色彩[M]. 上海：东方出版中心，2007.
[4] 邹艳红. 色彩构成教程[M]. 重庆：西南师范大学出版社，2006.
[5] 曹志强，徐达. 色彩构成[M]. 长沙：湖南美术出版社，2003.
[6] 夏国富，耿兵. 形象设计艺术表现[M]. 上海：上海交通大学出版社，2010.